80年前的霧社，
賽德克人即使失去性命也不惜一戰，
為了爭取自身的信仰與尊嚴。

的今天，
《賽德克‧巴萊》同樣抱著奮戰到底的決心，
現台灣電影的夢想與信念。

導演率領一群熱血的電影工作者，
也有血有淚、有苦痛有歡笑的經歷，
出賽德克人的悲壯故事，

也講述他們對電影不滅的熱情。

台灣特有種

導演的話

「我，小魏，絕對不會讓你們丟臉！」這是我開拍前對工作人員說的話。

「我們，《賽德克‧巴萊》，絕對不會讓你們丟臉！」這是我要代表我們所有演職員對觀眾說的話。

《賽德克‧巴萊》的完成，代表的並不只是「勇氣」與「夢想」這種虛幻的名詞而已……這是一件美好的事，所有人都不分族群和顏色地參與其中。

感謝遠流出版公司的編輯團隊從電影拍攝初期，在所有人都不認為我們能完成的狀態下，就積極地與我們一起規畫所有一系列的出版計畫。

《夢想‧巴萊》等於是整個一系列《賽德克‧巴萊》電影書籍的預告搶鮮版，所以今天我不哭窮，也不抱怨……因為我們夠好，我們夠驕傲，就像《賽德克‧巴萊》電影裡所傳達的意念。那美麗而驕傲的圖騰，已經深烙在每位演職員的靈魂裡。

期待各位從《賽德克‧巴萊》電影裡認識到這個驕傲的族群、動容的故事，也從未來這一系列的出版品來認識我們這群為這部電影堆積血淚的「台灣特有種」。

萬事美好

魏德聖
2010/12/22

這是一個彩虹部落對抗太陽帝國的故事！

從前從前，有一支信仰彩虹的族群和一個信仰太陽的族群，有一天在台灣山區遭遇了，甚至為了彼此的信仰而戰。

可是他們忘記了，原來他們信仰的是同一片天空……

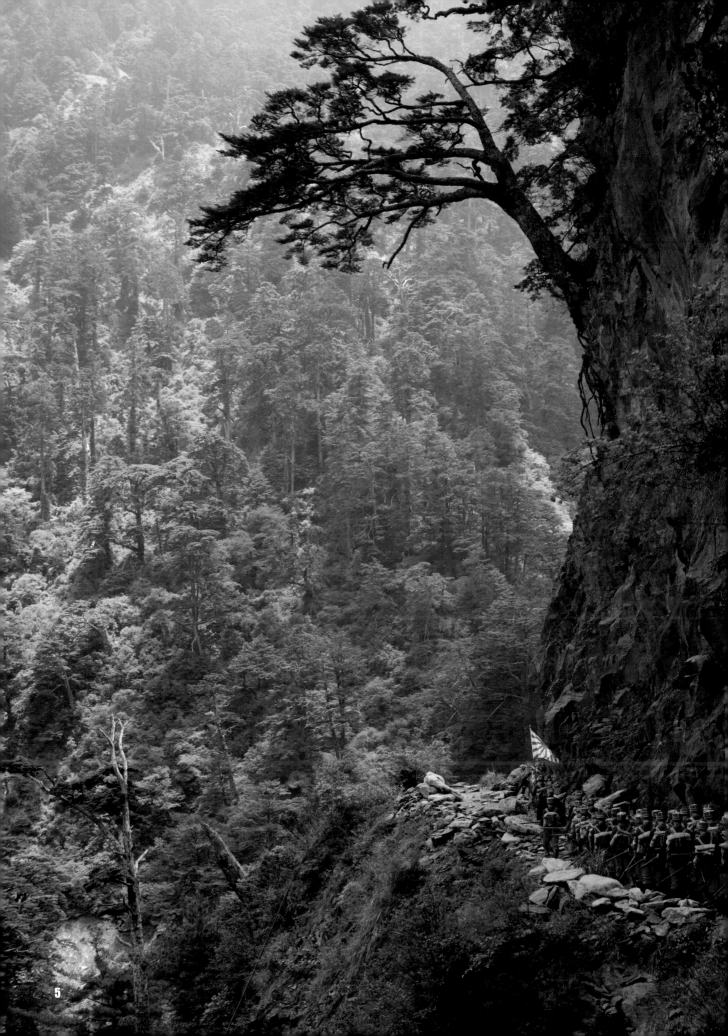

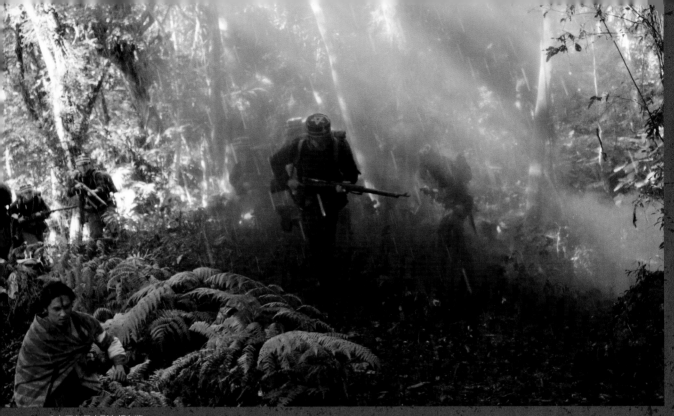

↑一八九五年日人剛占領台灣，
日軍在森林裡挺進。
↘熱鬧的霧社街，背後埋藏著文
化衝突的陰影。

如果無法成為「真正的人」
我們要如何面對祖先？

清領時期的台灣，漢番兩界，彼此對立，也彼此貿易。但是自從日本以甲午戰爭戰勝國的地位進入台灣之後，為了得到山區的森林礦業資源，開始以新式武器不斷對山地發動一波波攻擊。

莫那‧魯道（Mona Rudo）來自賽德克族馬赫坡社，少年時期第一次出草，便毫無懼色地獵下兩顆他族人頭，自此聲名大噪，各部落均畏懼著莫那‧魯道。日軍進攻山地之時，莫那‧魯道雖與族人成功擊退過日軍，最後仍在日軍的策動下，失去了父親及整個部落與獵場。

日本人為了鞏固威勢，在險惡的山林裡大興土木、建立據點，再馳騁山林追逐獵物；女人必須低身為日本軍警眷幫傭，不能再編織彩衣。最重要的是，他們被禁止紋面，完全失去成為「賽德克‧巴萊」的傳統信仰圖騰，無法成為「真正的人」。

並且徵調大量賽德克族人，脅迫他們從事建築與勞役工作。充滿日式建築的霧社街，便是在這般背景下逐一成形的。霧社街上代表「文明」的學校、商店、郵局、訓練所，與平地相較毫不遜色，成為能高郡蕃地集政治、經濟、教育力量的重鎮，也是日本人眼中的「模範蕃社」。

但為了建設文明新市鎮，賽德克男人必須搬木頭服勞役，不能

6

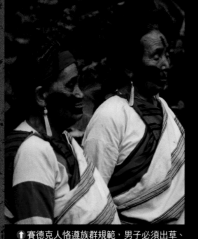

↑賽德克人恪遵族群規範，男子必須出草、獵下人頭，女子則須學會紡織技術，才能紋面，表示已經「成年」。

成為賽德克‧巴萊:「真正的人」

賽德克族的祖先傳說以中央山脈白石山區（Bnuhun）的牡丹岩（Pusu Qhuni）為發祥地，位於霧社東南方，而族人便聚居於附近的高山地帶，地理位置相當於今天的南投縣仁愛鄉。那是一處群山疊嶂、時有山嵐繚繞、擁有豐饒山林資源的世外桃源。隨著子孫不斷繁衍，一部分族人遷移，賽德克族逐漸發展出三個語群：德克達雅群（Tgdaya）、道澤群（Toda）與德路固群（Truku）。

也許因為長年必須捍衛自己的土地，也必須在毒蛇猛獸眾多的山林裡生存，賽德克族發展出代代相傳的宗教文化，堅信「人身雖死，但靈魂不滅」。為了能在膏腴的淨土上與祖靈相會、生活，男人必須是驍猛善戰的勇士，女人要能編織出美麗的布匹，才能走上橫跨兩界的祖靈橋（即「彩虹橋」），走上祖靈之地。於是，每個人屆臨成年之際，男人要學會打獵，並割回一顆敵人的人頭（即「出草」），向祖靈證明自己的武勇，女人則得學會採集苧麻、編織出部落長老認同的美麗衣裳；等到通過重重艱鉅的考驗，部落的紋面師就會在突破煉獄的人們臉上結婚生子，也證明自己是一個真正的賽德克人。

要注意的是，故事大綱中的「番」與「蕃」參考歷史上的用法，清朝稱原住民作「番」，日治時期則稱「蕃」，現已不採這種貶抑的用法了。此外，《賽德克‧巴萊》故事大綱有一部分與真正的史實有所出入，本片的歷史文化顧問郭明正老師將寫下《真相‧巴萊》一書，針對各點詳加說明。

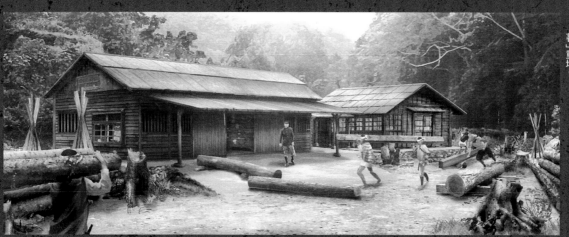

←↑霧社本是台灣中央山地的交通樞紐，日人管理台灣後，在此大興土木，逐漸建設成管理原住民的「理蕃」重地。

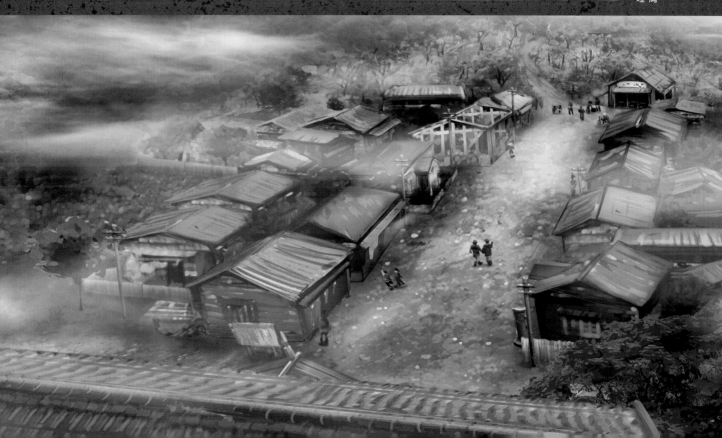

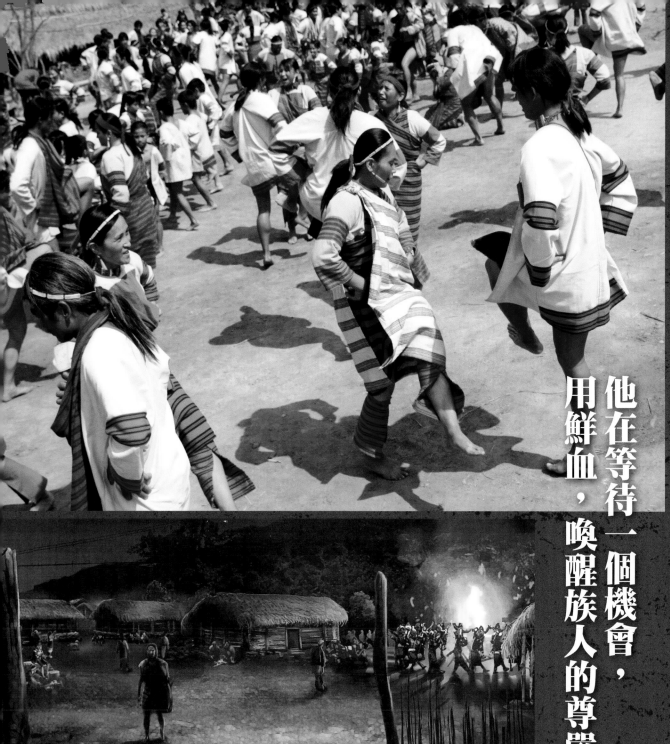

↑ 文化衝突也是爆發霧社事件的導火線，賽德克人渴望捍衛族群的尊嚴和祖傳的文化。

他在等待一個機會，用鮮血，喚醒族人的尊嚴……

一九三〇年秋冬之交，正是一切勞役最焦熱的時期。一天，馬赫坡社一對青年男女結婚了，好不容易舉辦一場讓族人忘卻痛苦的酒宴，新任的日本駐警卻來巡視。莫那·魯道的長子達多·莫那（Tado Mona）熱情招呼日警喝酒，卻因手髒其莫名地遭了一頓打；氣不過的達多·莫那竟然協同兄弟巴索·莫那（Baso Mona），把那新任駐警打得頭破血流。自此，馬赫坡社便生活在日警報復的陰影裡。

幾天後，一群年輕人圍繞著莫那·魯道，強烈要求他帶領大家反擊日本人。莫那·魯道在「延續族群」和「為尊嚴反擊」之間思索良久，這時，他看見了圍繞在身邊這群年輕人的臉，他們幾乎都是一臉白淨、沒有賽德克圖騰的孩子。於是，他下定決心，告訴那些年輕人：

孩子們，在通往祖靈之家的彩虹橋頂端，還有一座肥美的獵場！我們的祖先們可都還在那兒呐！那片只有英勇的靈魂才能進入的獵場，絕對不能失去……族人啊，我的族

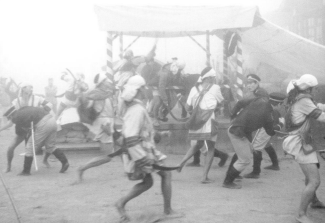

高山初子（徐若瑄飾）和川野花子（羅美玲飾）本是賽德克人，接受日本教育，成為「理蕃成功」的樣本人物。霧社事件於公學校大戰揭開序幕，初子和花子的順遂人生急轉直下。

公學校大戰後，日本人利用原住民族群間的矛盾的情結，採用「以蕃制蕃」策略，賽德克族屯巴拉社頭目鐵木·瓦力斯（馬志翔飾）幾經掙扎，終於率領部落族人前往討伐。

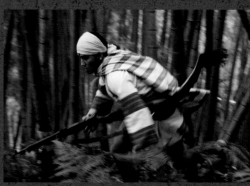

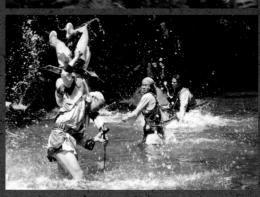

六個部落的勇士，靜悄悄潛入霧社街上……

在隱密、蒼鬱的高山森林裡，除了賽德克族群居住於此，也有泰雅族與布農族的部落盤據在各個山頭。這些部落社會原本各占一方，但是受到日本人強大勢力的攻入，族人的生活也跟著發生劇變。因為無法再隱忍日本人的不公平與非人道對待，憤怒之火漸漸萌發，終於迸裂、燃燒、蔓延，爆發了「霧社事件」。

當時參與霧社事件的六個部落分別是：馬赫坡社(Mehebu)、波阿崙社(Boarung)、斯庫社(Suku)、荷戈社(Gungu)、塔羅灣社(Truwan)、羅多夫社(Drodux)，占了德克達雅群全部十二個部落的二分之一，由馬赫坡社頭目莫那·魯道所領導。

值得一提的是，在德克達雅群之中，距離霧社街最近的部落是巴蘭社(Paran)，它曾於一九○二年與鄰近部落聯手對抗日軍，發動「人止關之役」，但並沒有參與一九三○年的霧社事件。雖然巴蘭社沒有參與霧社戰事，幸而能為戰火中流離失所的賽德克族人、婦孺提供棲身之所。

深陷於賽德克或日本的身分矛盾中，川野花子與夫婿花岡一郎只能做出悲劇的抉擇。

人啊！獵取敵人的首級吧！霧社高山的獵場我們守不住了……用鮮血洗淨靈魂，進入彩虹橋，進入祖先永遠的靈魂獵場吧……

短短一天的奔走聯繫之後，隔日凌晨，幾個部落各自起義，無聲無息地殲滅了監視自己部落的駐在所。然後他們集合在一起，前往霧社公學校舉辦一年一度聯合運動會的會場，當地聚集了最多的日本人。

當日本國旗伴著國歌緩緩上升之時，三百名頭綁白布的起義族人，從霧社街上、從會場的四面八方，蜂擁而出……

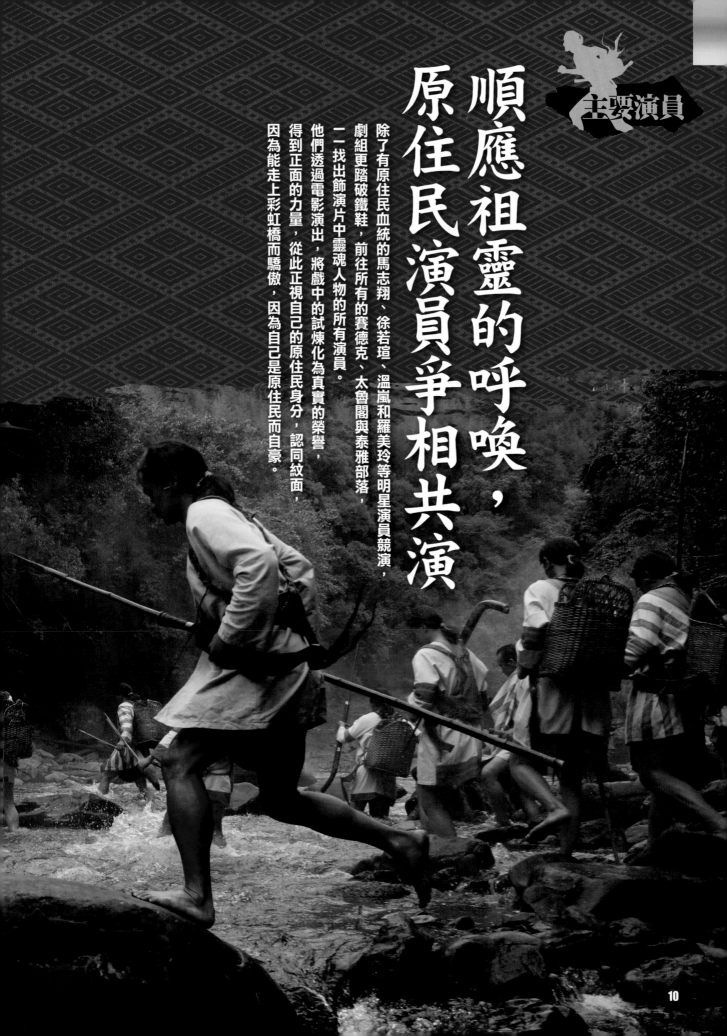

順應祖靈的呼喚，
原住民演員爭相共演

除了有原住民血統的馬志翔、徐若瑄、溫嵐和羅美玲等明星演員競演，劇組更踏破鐵鞋，前往所有的賽德克、太魯閣與泰雅部落，一一找出飾演片中靈魂人物的所有演員。

他們透過電影演出，將戲中的試煉化為真實的榮譽，得到正面的力量，從此正視自己的原住民身分，認同紋面，因為能走上彩虹橋而驕傲，因為自己是原住民而自豪。

素人演員

尋找莫那‧魯道大作戰
上山下海也要把你找出來！

《賽德克‧巴萊》是關於台灣原住民賽德克族的故事。原本希望演員一定要是賽德克人，但試鏡過一陣子後，發現符合角色要求的人數不夠多，有些人更因工作關係，難以全程配合拍戲，於是導演把條件放寬，泛泰雅族的泰雅族與太魯閣族都納入考慮。歷經八個多月備極艱辛的尋找，到了開拍前兩個月，莫那‧魯道的尋找，眾多角色終於找到了。他們都生活在我們身旁，是體育老師、是教會牧師，或者是公車運將。

連婚喪喜慶和選舉造勢場合都不放過！

台灣是高山眾多的島嶼，而泛泰雅族多半居住在台灣北、東及中部的高山上，演員組為了找演員，還曾經連續兩日沒闔眼，不斷在南投和花蓮之間來來回回。剛開始，演員組的阿鑾（李秀巒）無所不用其極，滴水不漏地一個部落接著一個部落跑，凡是人群聚集的婚喪喜慶（是的！連喪禮也參一腳）、祖靈祭、運動會，甚至選舉造勢活動，通通不放過。連在山路上開車，看見迎面而來騎機車的阿伯很有型，立刻緊急迴轉追過去，要不就請身邊的助理悍將（翁玉萍）趕快拍照記錄，想盡辦法找出他住在哪裡。有鑑於過去的原住民勇士在高山上耕地、打獵，富有強健的體魄，我們也將選角的觸手伸向國防部，只不過，一通電話攪亂了原本平靜的國防部，他們還以為接到詐騙電話，花了好一番工夫向上向下各方求證，才向我們回覆。政府機關都這樣了，何況是高山上的族人。起初都誤以為我們是詐騙集團。「要拍電影！怎麼可能？」用懷疑的眼光盯向拿相機要大家試鏡的阿鑾。幸虧原住民的個性很樂觀，在阿鑾的循循善誘下，往往「獵相」成功。之後只要有族人不相信，阿鑾就讓他看看工作相本，有些人還會認起親來：「這是我表哥呀，好……，那你應該不是騙人的。」慢慢地，尋覓過程愈來愈順利，主要演員終於一一現身。

不辭辛勞 跨海徵選日本演員

除了族人演員，片中有台詞的日本角色高達五十多位，一部分是特地遠從日本邀請演員，其他則由在台灣求學、工作的日本人下手，或者徵求長得像日本人、說得一口流利日語的台灣人。演員組的五位成員每天四處奔走，終於在踏破鐵鞋之後，所有演員逐一就位。而這些占有重要分量的素人演員，經過長時間密集的訓練，成為電影裡不可或缺的靈魂人物。

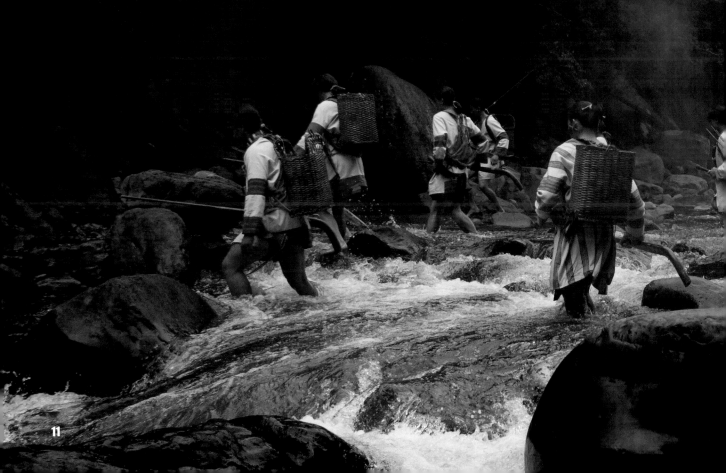

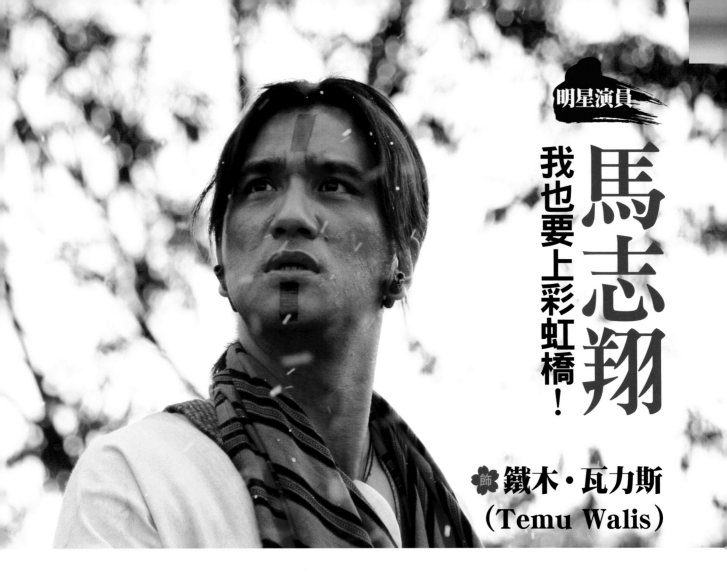

馬志翔

我也要上彩虹橋！

飾 鐵木·瓦力斯 （Temu Walis）

❶ 飾演父親的同源祖先，馬志翔細細琢磨角色。

有一半賽德克血統的馬志翔說：拍攝這部電影非常光榮，壓力也很大，集訓兩個月瘦了八公斤！

二〇〇三年，萬仁導演攝製以霧社事件為背景的《風中緋櫻》劇集，馬志翔飾演花岡一郎。與霧社事件緣分匪淺的他，二〇一〇年又於《賽德克·巴萊》挑大梁，飾演父親的同源祖先、賽德克族道澤群屯巴拉社（Tnbarah）的頭目，鐵木·瓦力斯。

霧社事件後，日人軍警部隊與賽德克族人展開激戰，但日人陷入苦戰，後來想出「奇招」，利用道澤群與莫那·魯道敵對、族群關係矛盾的弱點，脅迫道澤群族人成為「以蕃制蕃」策略的棋子，對抗躲藏山中頑強抵抗的莫

那·魯道及六社勇士。

大部分史書對「以蕃制蕃」只點到此，不過《賽德克·巴萊》對道澤群族人的心理糾結做了深刻描繪，又特別著重於屯巴拉社頭目鐵木·瓦力斯的矛盾心情。

開拍前兩個月，馬志翔與幾十位主要演員共同集訓，一起順台詞、爬山鍛練身體，建立了哥兒們般的友誼。不論排練或下了戲，飾演屯巴拉社壯丁的演員們經常在「頭目」馬志翔身旁打轉，有些演員才十五、六歲，年紀大上一輪的馬志翔視為大哥哥，向他問東問西。有時候，馬

馬志翔小檔案

一九七八年出生，原住民名字是Umin Boya，父親是賽德克族的道澤群人，母親是撒奇萊雅人，遺傳了父親的深邃五官和母親的魁梧身材。

馬志翔在大自然的陪伴下長大，自由奔放的性格帶來與眾不同的才華，先在公視黃金檔《大醫院小醫師》飾演凌志傑嶄露頭角，接著在《孽子》飾演阿鳳、《赴宴》飾演馬自強，精采的演技備受矚目，曾入圍金鐘獎最佳男配角。後來演而優則導，導演才華更勝一籌，編導的兩部短片《十歲笛娜的願望》與《生命關懷系列──說好不准哭》深具原住民關懷，連續兩年榮獲金鐘獎最佳迷你劇集編劇與導播（演）獎。

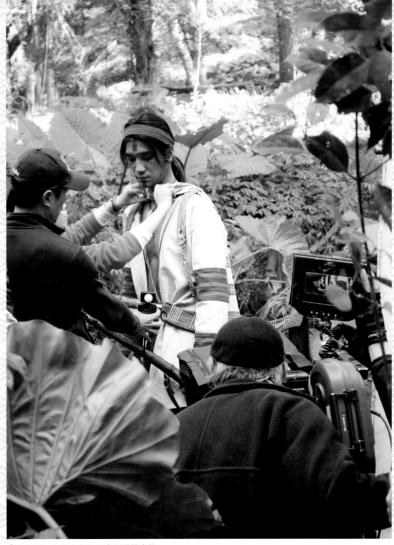

❶上戲前，工作人員為馬志翔調整衣飾。

影影希望呈現出為了族群

才能走上彩虹橋，而電

德克人必須獵過人頭

現代的想法：過去，賽

師深談，討論出較符合

來導演與顧問郭明正老

「好，讓我想一想。」後

下頭沉思。接著他說：

常第一個反應是笑著低

導演遇到問題，通

等待他的回答。

大家都把頭轉向導演，

排練室裡一片寂靜，

相見嗎？」

了可以上彩虹橋與祖靈

上彩虹橋啊！」這是針對電影裡

跟著問道：「對啊對啊，我也想

橋？」現場一片譁然，其他演員

巴拉社的族人後來不能上彩虹

馬志翔說：「導演，為什麼屯

安靜下來。

音響起：「導演！」所有人突然

喳一陣子，最後馬志翔渾厚的聲

有沒有問題，只見演員們唧唧喳

對戲。結束之後，導演詢問大家

鏡子的排練室，在導演的指導下

有一天，大夥圍坐在四面都是

士勇闖天涯。

言，彼此的互動就像頭目帶著壯

資格走上彩虹橋。最後決定，屯

勇氣，這樣無所畏懼的氣魄就夠

卻不敢說，於是站出來幫他們發

志翔知道演員們對戲感到困惑

所有參與霧社事件的賽德克六

社族人都可以上彩虹橋，獨缺屯

巴拉社族人。他又問：

「我們出草馬赫坡社，

不也是為了要紋面，為

今天原住民的文化已經沒有出

草習俗，而賽德克族人透過演出

電影，將戲中的試煉化為真實的

榮譽，得到正面的力量。從此，

他們正視自己的原住民身分，認

同紋面，為能走上彩虹橋而驕

傲，為自己是原住民而自豪。

導演為他添加出草的戲分。

上彩虹橋，我也要紋面。」央求

能跟著大家上彩虹橋。「我也要

演說，他在電影裡沒有出草，不

這時，一位演員鼓起勇氣對導

歡呼。

巴拉社族人也可以一起走上彩虹

橋。導演的決定一下，大家一陣

的存亡、為了向祖靈證明自己的

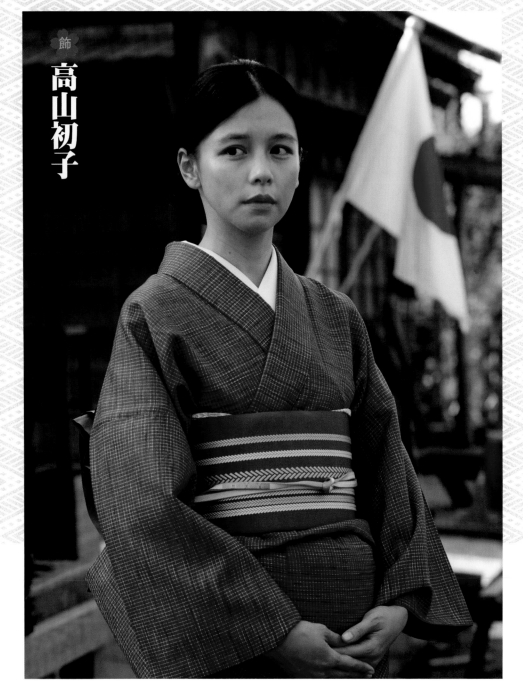

飾

高山初子

徐若瑄

身懷六甲的賽德克公主

首度演出原住民與孕婦角色的徐若瑄說：雖然我只有一半原住民血統，但是真的很榮耀，能拍這部戲是無價之寶。

二〇一〇年，徐若瑄出道滿二十年，這一年她參與《賽德克·巴萊》的演出，是她第一次飾演原住民的角色。現實生活中，她宛如出自泰雅部落的公主，而在電影裡，她飾演一位擅說日語的賽德克公主，荷戈社頭目塔道·諾幹（Tado Nokan）之女，歐嬪·塔道（Obing Tado），日語的名字是「高山初子」。

歐嬪·塔道出生時已經是日治時期，日本當局對台灣採取日本化政策，所以歐嬪從小接受日本教育，學會說一口流利的日語，也學習進退得宜的日本禮儀，並受老師取名為「高山初子」。一

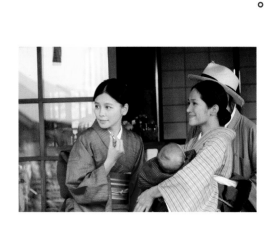

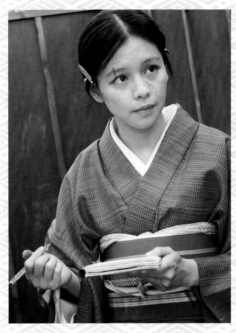

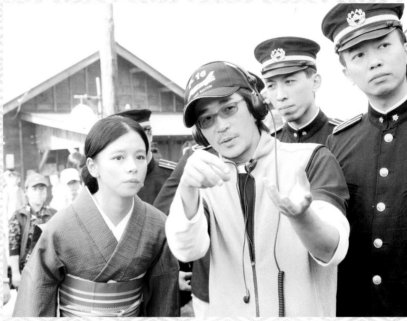

上戲前，徐若瑄先以小米酒祭拜祖靈。

徐若瑄的臉上化著血痕妝，聽著導演與顧問的指導，並專心做筆記。

魏德聖導演正對徐若瑄說明走位動線。

徐若瑄小檔案

一九七五年出生，泰雅族名字是 Bidai Syulan，母親來自苗栗縣泰安鄉的泰雅族龍山部落。徐若瑄十五歲以偶像團體「少女隊」出道，少女隊解散後，她將重心放在台灣與香港電影，轉戰戲劇演出。二十歲更隻身前往日本發展，發行單曲唱片，創下亞洲歌手唯一超過二百萬張的賣座紀錄，同時參與最受歡迎的紅白歌合戰演出，成為在日本最知名的台灣藝人。

如今，徐若瑄已成為全方位發展的國際明星，不但為許多著名歌手填詞創作，在電影方面的表現也得到許多導演肯定，近年知名電影作品《特務迷城》、《雲水謠》、《非誠勿擾》、《星海》、《全城熱戀，熱辣辣》、《茱麗葉》等演出都深受好評。

九二九年十月二十七日，她接受日本當局的刻意安排，與同是荷戈社的青年達奇斯‧那威（Dakis Nawi，日名花岡二郎）結為連理。同一天，高山初子的表姊妹，歐嬪‧那威（Obing Nawi，日名川野花子）也和荷戈社青年達奇斯‧諾賓（Dakis Nobing，日名花岡一郎）結為連理。

隔年十月二十七日，同天也是一年一度的霧社地區聯合運動會盛事。高山初子挺著懷孕的大肚子，滿心歡喜地與川野花子出席熱鬧非凡的運動會，但隨後也目睹、經歷了霧社事件。

徐若瑄出現在《賽德克‧巴萊》拍攝現場之時，電影已經開拍三個多月，那時每天眼前所及都是陽剛的戰爭場面。當男性工作人員得知等候已久的「高山初子」

即將首次登場，一股難以言述的日本當局的刻意安排，與同是荷興奮暗流在工作氣氛中流動。等她妝扮打扮好，穿著和服的「高山初子」緩緩走向拍攝現場，四處充滿禮貌與活力的輕聲細語、少見的溫柔笑容，和平常粗聲粗氣、大聲吆喝的情況很不相同。

徐若瑄在《賽德克‧巴萊》主要以孕婦造型演出，首次走進拍攝現場前，她「身懷六甲」，舉著裝滿小米酒的白色紙杯，朝天禱念，然後將小米酒灑向地上。這是泰雅族傳統的祖靈祭拜儀式。隨後，「高山初子」才在大家的注目下，慎重進入拍攝場景。除了上戲前向祖靈祈求順利，孝順的徐若瑄還隨身攜帶與泰雅族外婆的合照，在剛過世的外婆無形的保護下，完成了《賽德克‧巴萊》片中令人動容的高山初子故事。

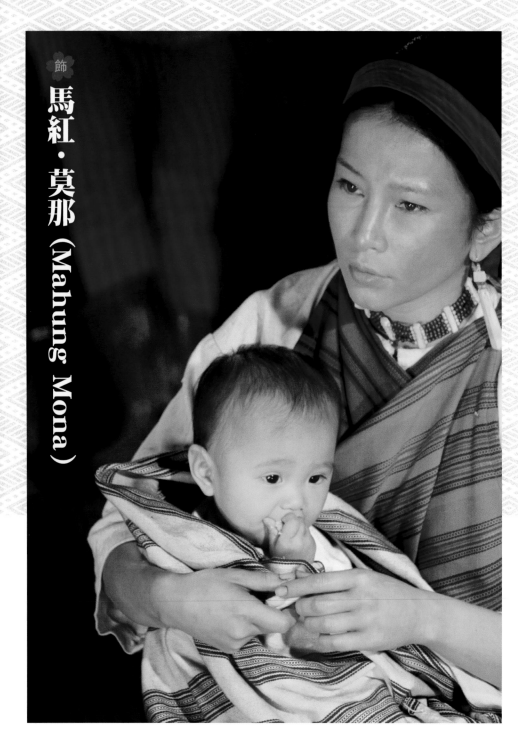

溫嵐

眼神有馬紅‧莫那的影子

飾

馬紅‧莫那 (Mahung Mona)

要與電影「同手同腳走下去」的溫嵐說：我的部分殺青了，百感交集啊！人生一輩子有幾回這等機會呢？

溫嵐有著桀傲不馴的眼神、深邃的五官，渾身散發著野性的氣質。多年前，魏德聖導演心中便已確定，莫那‧魯道之女「馬紅‧莫那」這個角色非溫嵐不可的想法。多年後，電影終於開拍，溫嵐成為電影裡最賺人熱淚的明星演員之一。

馬紅‧莫那與高山初子都是參與霧社事件的部落頭目之女，也是事件後留存下來的族人、被迫遷居到川中島社（現今南投縣清流部落）的「餘生」。馬赫坡社的莫那‧魯道是策畫霧社事件的主事者，但女兒馬紅‧莫那並不知情，歷史對於事件之前的她並不著墨不多。霧社事件之後，日本人脅迫馬紅攜酒入山勸降族人，她與大哥達多的「訣別酒宴」令人動容，一直流傳在馬赫坡後裔的口中，電影裡也會告訴你這個令人心碎的故事。

事件發生後，馬紅被迫遷居到川中島社，歷史文獻對於她遷居之後的生活有許多記載，因此受到後人關心。遷居到川中島之後的生活在電影裡不會出現，但隨後紀錄片導演湯湘竹（他也是《賽德克‧巴萊》的錄音師）將要拍攝紀錄片《餘生》，川中島的生活會是主要的焦點。

飾演馬紅‧莫那的溫嵐一穿起傳統族服，光著腳丫走在馬赫坡部落，她的神情就像在自己家裡一樣自在，如同真的「馬紅‧莫那」待在真正的馬赫坡社那樣自

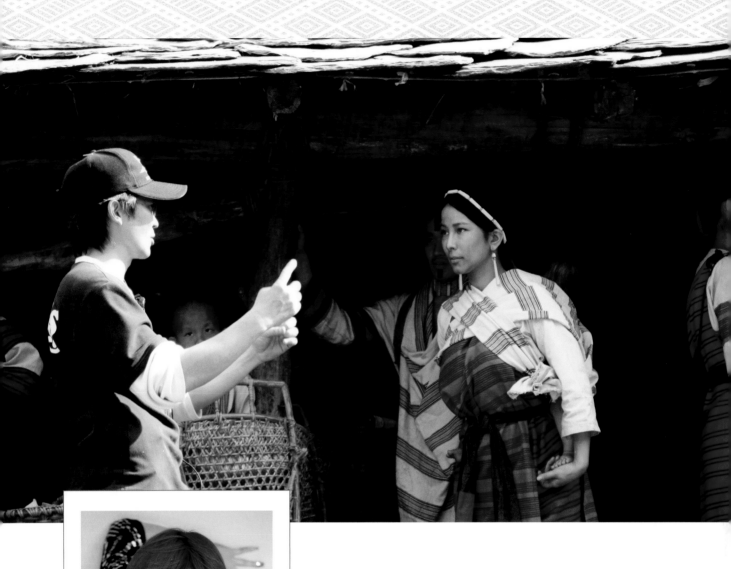

溫嵐小檔案

一九七九年出生於新竹縣尖石鄉馬里光部落，泰雅族名為Yungai Hayung，與飾演「川野花子」的羅美玲出生的部落僅隔一個山頭。因參加「超級新人王歌唱比賽」受到注意，與唱片公司簽約。出道不久後，與吳宗憲合唱歌曲〈屋頂〉大受好評而走紅。歷年來，溫嵐發行過多張專輯，包括《有點野》、《熱浪》等，銷售成績亮眼，許多歌曲耳熟能詳，像是〈北斗星〉、〈傻瓜〉、〈同手同腳〉等，都是打動人心的佳作。

電影的現場顧問郭明正老師是馬赫坡社的後裔子孫，在清流部落長大，與馬紅住在同一部落，與她有數面之緣，現在也是馬紅孫女的好朋友。郭老師說，他小時候對馬紅‧莫那的印象是一個身材很高大，唱歌、跳舞都很厲害，個性剛烈的女人。後來因為拍電影的機緣認識了溫嵐，郭老師心裡一直覺得不可思議，因為溫嵐的影子。

然。螢光幕前的溫嵐給人一種高貴感，但私底下，她其實相當平易近人。只要有她的戲，那一天走在馬赫坡，隨時都可以聽見她豪爽的笑聲從茅草屋裡傳出來。她的個性看似大剌剌，其實非常細心，常見她與族人演員不拘小節地坐在火堆前聊天說笑，同時為劇組人員烤山豬肉，讓辛苦的大家一飽口福。

的聲音與馬紅太像了，眼神也一樣十分銳利。即使時代不同，而且一位是賽德克人，一位是泰雅人，說的語言不相同，但郭老師仍可在溫嵐身上看見馬紅‧莫那的影子。

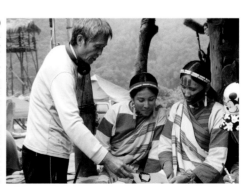

◕ 溫嵐（中）正聽著郭明正老師指導賽德克語台詞。

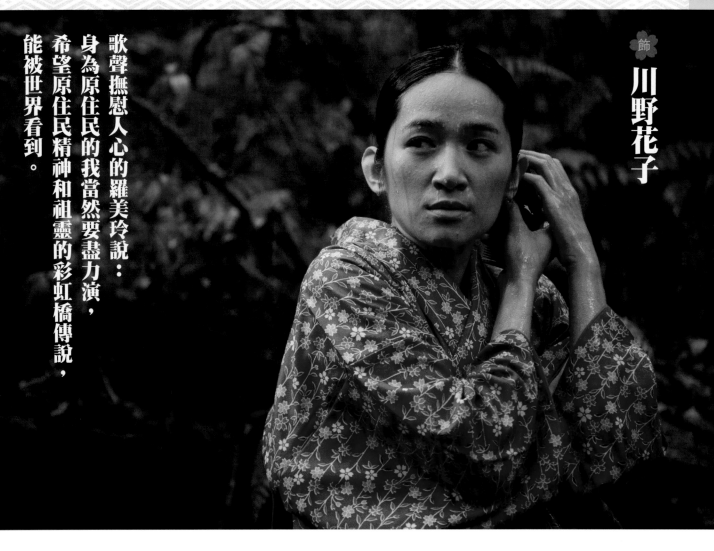

（飾）

川野花子

歌聲撫慰人心的羅美玲說：
身為原住民的我當然要盡力演，
希望原住民精神和祖靈的彩虹橋傳說，
能被世界看到。

羅美玲

彩虹橋上真的沒有我嗎？

羅美玲受邀參與《賽德克‧巴萊》演出，飾演的是荷戈社頭目塔道‧諾幹的外甥女川野花子。在日治時期，川野花子、高山初子和花岡一郎、花岡二郎一樣，都是日本當局培養出來的「模範蕃」，儘管血液裡流的是賽德克血統、面容五官深邃，但是平日的穿著打扮、言辭儀態都與日本人相差無幾。

在日本教育下長大的川野花子，成長過程與高山初子相似，在同一天結婚，甚至她們丈夫的名字只有一字之差。花子與一郎，初子與二郎，在霧社事件之前，他們的命運操在日本人的手中；霧社事件之後，他們被迫走出規範好的人生，無奈地走入因大時代背景而無法抗拒的悲劇。

飾演川野花子的羅美玲，經常與大夥兒待在公學校操場上，一起在豔陽下等待陰天。等待是乏味、無奈的，只能靠聊天來打發時間，精神不免匱乏，但在士氣最低落的時候，往往可以聽見羅美玲為現場工作人員打氣的歌聲，在高亢的歌聲裡，每個人都

消去了煩躁與不耐。

二○一○年九月初，電影拍到族人走上彩虹橋回到祖靈懷抱的戲，美玲很期待，血液裡的泰雅族因子在蠢動，渴望感受泰雅族最美麗的這段傳說。但因劇組的規畫，沒有女性參與彩虹橋的戲，美玲得知後，還是不甘心地問：「彩虹橋上真的沒有我嗎？」傷心得哭了好幾天，遺憾之情溢於言表。

至於現實中的川野花子，多年前有沒有在彩虹橋上與祖靈相聚呢？我們無從得知，只能默默祝福她了。

↑魏德聖導演在金墩商店指導羅美玲演出。

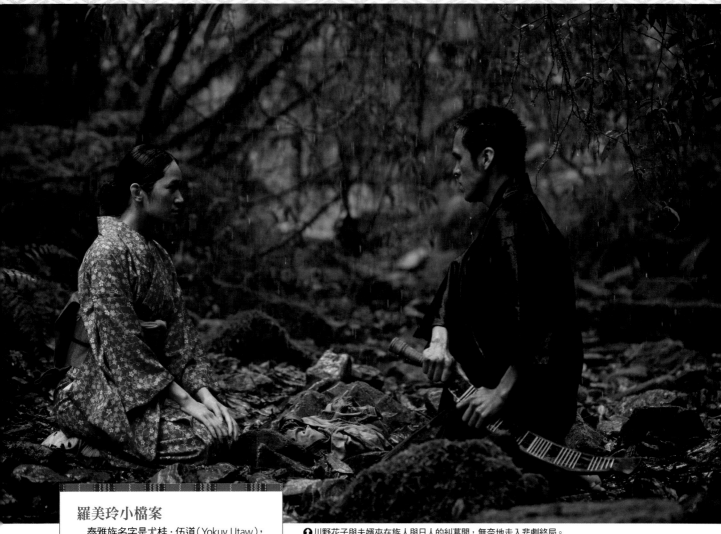

羅美玲小檔案

　　泰雅族名字是尤桂・伍道（Yokuy Utaw），出生於新竹縣尖石鄉的北得拉曼部落。從小跟著祖母上教堂、唱聖歌，開啟了她對歌唱的熱情。從護校畢業擔任護士期間，難敵內心對唱歌的熱忱，參加二〇〇一年「中廣流行之星」全球華人歌唱大賽奪冠，之後發行專輯《紅色向日葵》，其中〈愛一直閃亮〉成為偶像劇《名揚四海》主題曲，清亮的嗓音令人驚豔。此後發行專輯《我是羅美玲》，單曲〈生日領悟〉等曲傳唱率極高。除了歌唱外，羅美玲積極參與音樂劇、戲劇的演出，作品包括《聽見夏天的風》、《失物招領》、《上海、台北——雙城戀曲》、《渭水春風》等，以及公視、大愛劇場的作品，備受好評。

❶川野花子與夫婿夾在族人與日人的糾葛間，無奈地走入悲劇終局。

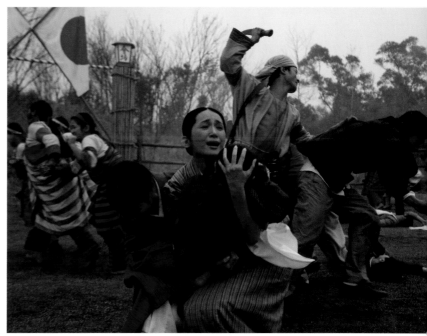

❶川野花子帶著襁褓中的幼兒，與初子在公學校操場上驚慌奔逃。

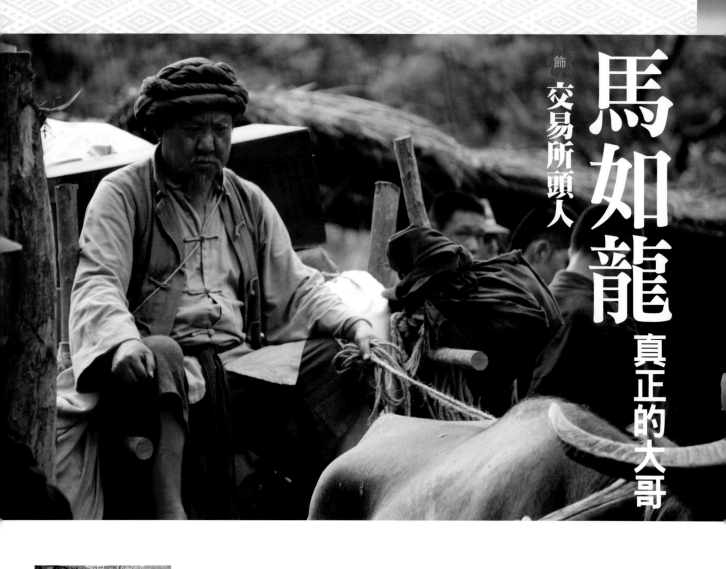

飾 交易所頭人

馬如龍 真正的大哥

在《海角七號》，馬如龍鮮活地演出代表會主席豪邁的性格，接著在《艋舺》，更因粗獷的外表飾演黑道老大一角。連續兩部電影作品，馬如龍皆扮演令人敬畏、江湖味濃厚、居上護下的角色，而在現實生活中，馬大哥如同《海角七號》飾演的主席一樣，是一位「面惡心善」的大哥級人物，看起來雖然「有點霸氣」，但是與他相處，都會感覺到安心和溫暖。

馬大哥很少獨自到工作現場來，身旁一定有沛小嵐大姊或是小兒子陪伴。夫婦倆出現在拍攝現場，每每一搭一唱，帶來許多笑聲，緩和緊張的工作氣氛。

自二〇〇九年秋天定裝之後，由於延後搭景，原定春天出現在工作現場的馬大哥，再現身已經是酷暑的七月了。在揮汗如雨的天氣下，儘管頭上頂著一圈又一圈舊時漢人的頭巾造型，下巴又黏滿鬍子，他仍面不改色，依舊保有大哥風範。

典型的夏日氣候，早上是晴空萬里，下午大雨如注，要拍陰天戲，只能看老天臉色，在夾縫中求生存。由於拍攝進度受到天氣的影響，馬大哥原定只有一天的戲，後來加拍了一天，全程友情客串的馬大哥仍然心平氣和，甚至連續兩天招待工作人員飲料和剉冰。更令人窩心的是，在殺青記者會當天，他還主動提供麻油雞與油飯給五、六百人的會場，記者會開始之前更不斷詢問身旁的工作人員：「東西夠不夠？碗有沒有？」一直到最後仍關心照顧我們。

馬大哥在《賽德克・巴萊》戲分不多，但仍是靈魂人物，具有畫龍點睛之功效。在戲裡，他讓觀眾一飽眼福；而在戲外，他照料了身旁工作人員的口福，也因此，只要提到「真正的大哥」，大家心裡第一個浮現的一定是馬如龍大哥。

○馬志翔（左起）、羅美玲、魏德聖導演與馬如龍於殺青記者會合影。

◑在開鏡記者會上，馬如龍（左一）與魏德聖導演（左二）、太太沛小嵐（右二）與魏合影。

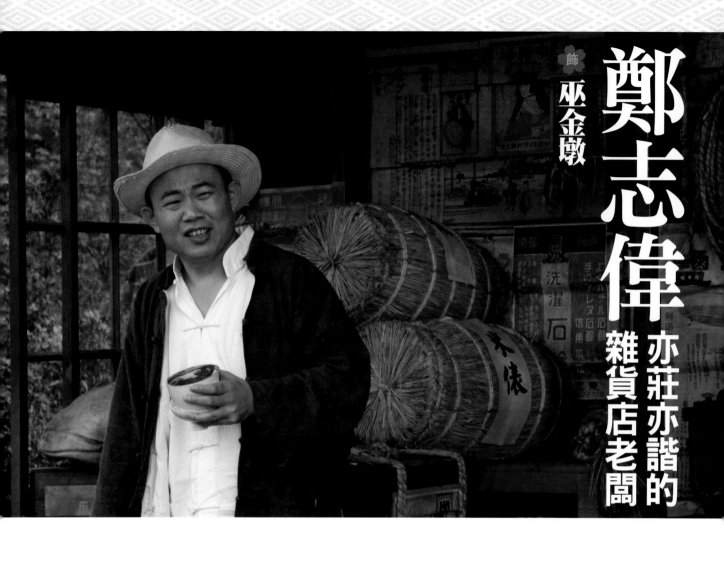

飾 巫金墩

鄭志偉

亦莊亦諧的雜貨店老闆

《賽德克·巴萊》除了將《海角七號》的馬如龍大哥「搬」了過來，連帶還有「代表會主席」的小跟班鄭志偉。鄭志偉因為長相逗趣，參與的電視劇或電影演出多半是令人發噱的甘草角色，而在《賽德克·巴萊》則有不一樣的演出。

鄭志偉在片中扮演的是雜貨店老闆巫金墩，一身舊時漢人的打扮，在自己開的雜貨店裡進進忙出，不論客人身分一概鞠躬哈腰，見賽德克人講賽德克語，聽見「喀啦」一聲穿著木屐走來的日本人便說日語，為了做生意，像隻精明的狐狸。在電影前半段，鄭志偉扮演的巫金墩確實是這樣的詼諧人物，但是到了後半段，巫金墩卻改變了……

⊕ 鄭志偉飾演的巫金墩坐鎮金墩商店。

在這部史詩片裡，鄭志偉不能再以國語、閩南話打遍天下，為了合乎當時情況，雜貨店老闆必須能說多種語言。日語台詞的部分，像是平常用語「早安」、「您好」，在台灣經常聽見，所以不難學，但要把日語當「國語」言，那倒還好，偏偏導演安排同個場次同時出現賽德克人與日本人，他要走向賽德克人抬槓說笑，看見日本人又要轉頭打招呼，然後面露十分了解雙方客人對話的精確表情，這可能比瞬間大了，更何況還要學賽德克語！而如果一個場次只說一種語言，那倒還好，偏偏導演安排同個場次同時出現賽德克人與日本人，他要走向賽德克人抬槓說笑，看見日本人又要轉頭打招呼，然後面露十分了解雙方客人對話的精確表情，這可能比瞬間滔滔不絕又應對自如，那可就難學，但要把日語當「國語」了，更何況還要學賽德克語！

一番痛苦的磨練之後，鄭志偉已經練就真正的三寸不爛之舌，而且還是跨國際的多聲帶！記憶數字的益智遊戲還難。經過

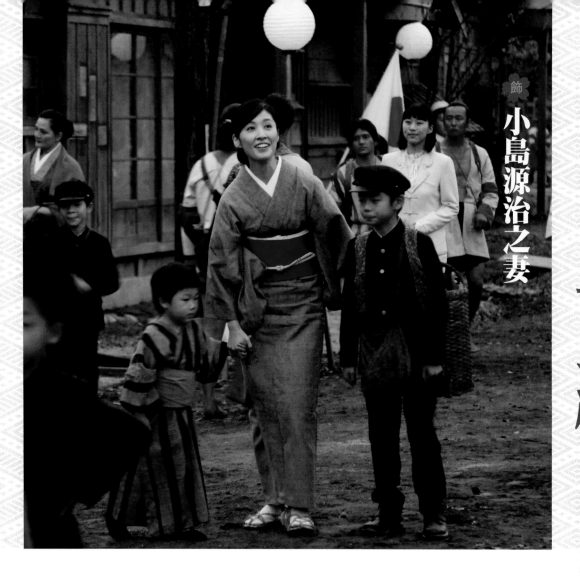

田中千繪 開啟悲劇的關鍵人物

飾 小島源治之妻

繼《海角七號》之後，田中千繪再度與魏德聖導演合作。雖然她這一次在《賽德克·巴萊》不是飾演主角，戲份也不多，但能夠再度看見千繪親切的笑容，大家心中還是洋溢著幸福。

千繪在片中扮演的是日警小島源治之妻，是一位悲劇人物。小島源治在當時是屯巴拉社駐在所的巡查，為了管理與了解賽德克人，他不僅時常親近部落族人，還學習賽德克語、了解賽德克文化，與所居部落的頭目鐵木·瓦力斯交情甚篤。田中千繪飾演他的妻子，帶著他們兩名稚齡的孩子參加運動會，卻慘遇霧社事件的公學校大戰，讓小島源治悲慟欲絕。因此，後來日人採行的「以蕃制蕃」策略，隱藏著小島源治心中的報復之心。

田中千繪雖然戲分不多，卻是開啟悲劇的轉折角色，此後便展開令人淚流不止的故事。

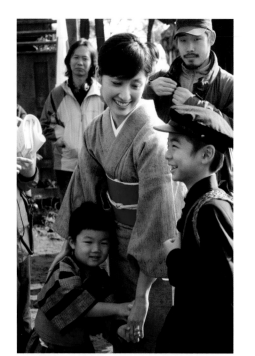

❶在拍戲現場，甜美的千繪與小演員相處融洽。

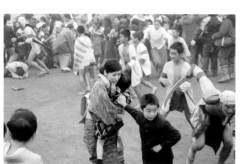

❶田中千繪於公學校大戰的演出。

22

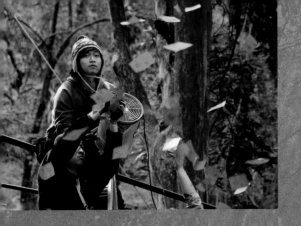

跨國合作

用我們的熱血，燃燒出賽德克人的故事！

《賽德克‧巴萊》述說賽德克人的故事，而電影背後聚集了更多人的故事。

製作團隊網羅了亞洲各國英雄好漢，片場交織著賽德克語、泰雅語、國語、閩南語、日語、韓語、英語，激盪出精采火花也鬧出各種笑話！

而歷經史上最艱辛的十個月拍攝期，摔傷割傷是家常便飯，腳瘡和恙蟲病也不稀奇！

所有人上山下海，奮力拍出電影的故事，也寫下自己人生難忘一頁……

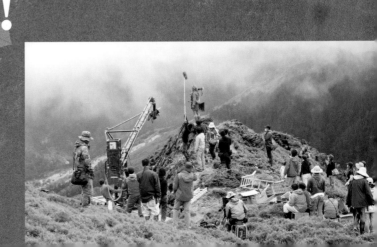

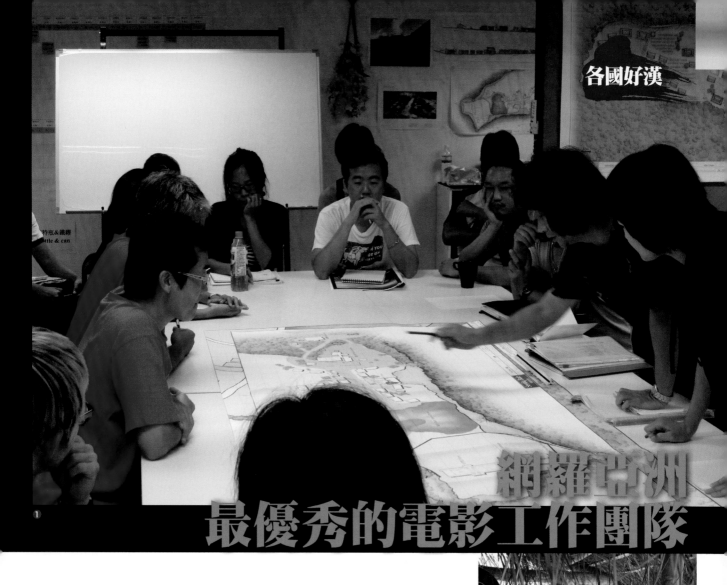

網羅亞洲
最優秀的電影工作團隊

《賽德克‧巴萊》就像以魏德聖導演為中心的小宇宙，他「吸引」了亞洲各國的英雄好漢共襄盛舉。這群人各自說著不同的語言，光是演員就有賽德克族、泰雅族、太魯閣族、布農族、閩南人與日本人，工作人員更是跨國邀來日本的美術團隊與南韓的四組特效團隊。魏導不顧一切衝鋒陷陣，大家在這股氣勢下，也跟著一股腦向前衝。

日本美術團隊是「小細節天王」

在前製期，有請國際間赫赫有名的美術指導種田陽平，由他來打造電影的重要歷史場景。種田陽平曾以《燕尾蝶》、《不夜城》、《有頂天大飯店》、《扶桑花女孩》等片入圍日本金像獎最佳美術設計大獎，近年知名的作品包括《追殺比爾》、《空氣人形》、《在世界中心呼喊愛情》等。身為美術總監的種田陽平，率領日本知名製景師赤塚佳仁擔任美術製片、黑瀧きみえ擔當美術指導，加上十多位電影美術專家，精心打造一九三〇年代的霧社日式街道，以及賽德克部落馬赫坡社等場景。

日本美術團隊非常專業、敬業，事事求精細，只要歪了十分之一釐米就重來。他們連玩樂也堅守原則，明明才聽到休息室傳來狂風暴雨般的歡笑聲，下一刻時鐘「咚」地一響，休息室立即安靜下來，只見他們像跳著整齊劃一的日本舞（彷彿有三味線伴奏），列隊走出，回到各自的工作崗位，繼續潛心畫設計圖。

進入拍攝期，則特別請來南韓的李治允先生擔任特效統籌。李治允曾擔任《集結號》、《赤壁》、《通天神探狄仁傑》的特效統籌，透過他的運籌帷幄，從南韓帶來各具專才的四間公司，分別負責動作組（專司武打、危險動作替身）、特效組（如爆破等特

① 美術組會議，種田陽平（右二）正向魏德聖導演（左二）說明霧社街搭景規畫。② 種田陽平於馬赫坡社勘察施工情形。③ 日本美術組部分成員合影，前排右一為赤塚佳仁，右二為黑瀧きみえ。

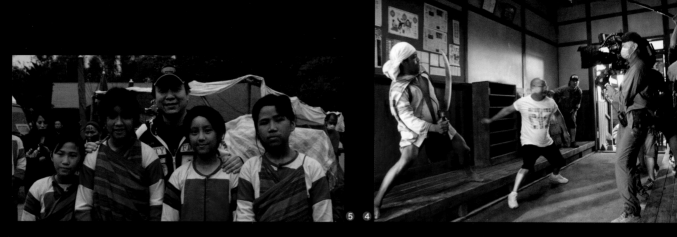

④動作導演梁吉泳（中）正指導公學校的戰鬥動作。⑤特效統籌李治允與小演員合影。⑥武行擅打擅摔，各種角色都有他們的身影。⑦特效組正在放煙，製造濃霧效果。⑧特效組的強力大風扇可喚來風神之助。⑨⑩特殊化妝組忙著搬運假屍，工作之餘也不忘拿假頭自娛娛人。

殊效果）、特殊化妝組、CG組（Computer Graphics，即電腦動畫、畫面合成）。

頭與動物等，往往非常逼真。但如果以為他們是一邊唸佛，一邊工作，那你可就錯了。他們就像是童心未泯的小頑童，常常模仿手中的斷頭扮鬼臉，要不就是佯裝與人頭擁吻……

最後還有集拍攝現場所有可能的任務於一身、付諸實踐的CG組。在現場盯場的有兩個人，一人負責技術提供，一人做現場記錄，再把這些需要增添更精采效果的畫面，帶回有數十位CG人員嚴陣以待的總公司。

十個月一同催生小宇宙的日子異常艱辛，從拍攝外景飽受天氣肆虐，乃至資金老是窘困，都是考驗我們的難關。而日本與韓國組來到異鄉工作，國情不同，飲食習慣相異，辛苦不在話下。但也許是「不成功便成仁」的決心感動了上天，最後竟然通過了挑戰，大家跌跌撞撞走到了殺青，繼續朝夢想邁進。

朝夕共處十個月的韓國特效團隊

動作組的成員包含兩位動作導演和二、三十位武行，是電影裡的「李小龍」，擅打、擅摔、擅滾。因為體力消耗大，食量也最大，每餐至少要兩個便當，隨時還要補充飯糰、零食，讓戰鬥力呈現最佳狀態。

特效組則像一群滿懷毀滅欲望的破壞之神，專事爆破、火燒、血爆，兼具下雨、下雪、起霧等呼風喚雨的能力。這些工作都十分危險，所以他們的工作態度就像雷神一樣不苟言笑，說一是一，說二不能是三。

搭配破壞之神，還要有鬼斧神工的魔術化妝師，處理以假亂真的槍傷、炸傷，以及斷頭屍、人

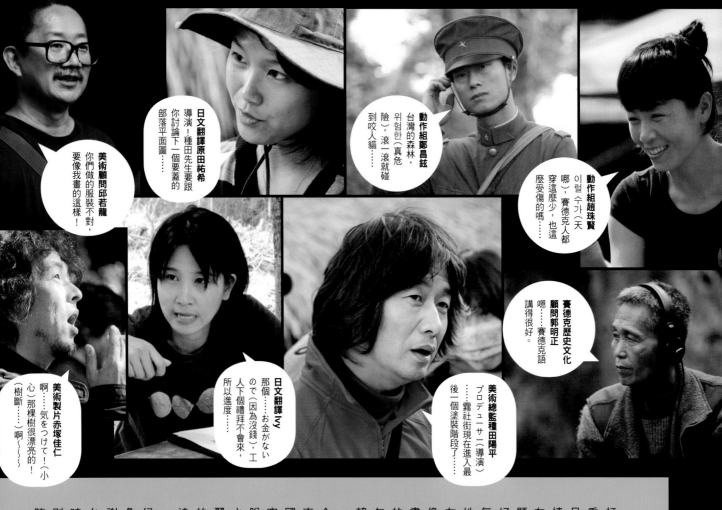

《賽德克‧巴萊》片中的戰爭打鬥、爆破場面占了很大的比重，因此韓國四組團隊待足十個月，與台灣工作人員在工作上、情感上都撞擊出不少火花，特別在學習彼此語言方面產生不少話題。像是有位化妝助理認為要好好把握這個國際交流的好機會，每日一得閒，都會請韓國朋友教她一句韓語，並將學到的韓語寫在她的盯場包的面紙盒上，很像「每日一句」的韓語學習行動書；等到面紙用完，寫在紙盒上的韓語也琅琅上口了。她原本一句韓文都不會，後來竟然可以與韓國朋友應對自如！

而在多數為台灣工作人員的場合，「對話框」裡不時會出現閩南話，尤其是導演，常見他和韓國工作人員討論得愈來愈起勁，突然閩南話不自覺地劈哩趴啦脫口而出，惹得韓語翻譯一頭霧水。不過，這也造就了韓國人學習閩南話的興頭，尤其是單一字的國罵，十分簡潔有力，情緒傳達力強，深受外籍人士喜愛。

除了國罵交流，簡單的禮貌問候也是最先學習、最快上口的詞彙。工作第一個月，「你好！謝謝！辛苦了！」的韓語常常繞在台灣工作人員口裡；早中晚三餐時分，此起彼落的「呷霸未？」，則幾乎是每位韓國工作人員入境隨俗最常使用的問候語。

감사합니다! 閃開!

還記得開拍第一個月，我們於苗栗的一處山谷取景，拍攝現場在一片陡峭草坡的下方。導演組在現場指揮工作人員，攝影組開始使用流籠搬運器材，而韓國動作組的沈在元導演四處走動，不知不覺走到流籠底下，背對著流籠，思考接下來的打鬥場面。

在這個節骨眼，突然有器材從流籠上方快速運送下來，一位台灣攝影助理見狀大驚，千鈞一髮之際，他脫口大喊唯一學會的一句韓語「감사합니다！」（扛沙哈咪搭），沈導演被他嚇到，快

●來自韓國的動作導演沈在元。

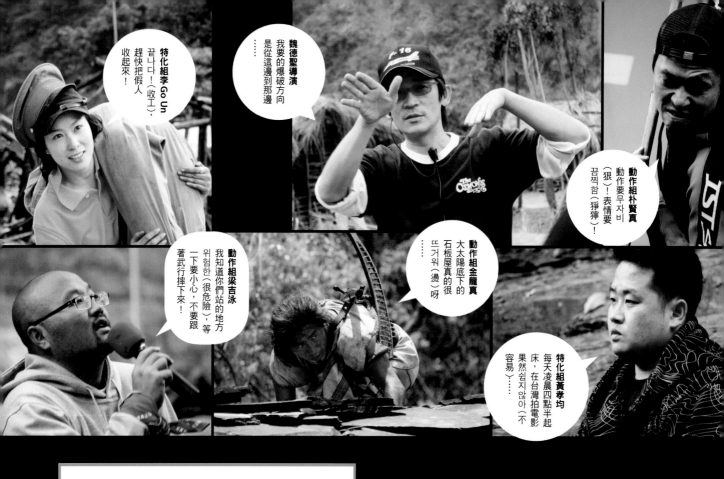

特化組李Go Un
끝나다！（收工），趕快把假人收起來！

魏德聖導演
我要的爆破方向是從這邊到那邊……

動作組朴賢真
동작要무자비（狠）！表情要끔찍함（猙獰）！

動作組梁吉泳
我知道你們站的地方위험한（很危險），等一下要小心，不要跟著武行摔下來！

動作組金龍真
大太陽底下的石板屋真的很뜨거워（燙）呀

特化組賈孝均
每天凌晨四點半起床，在台灣拍電影果然쉽지않아（不容易）……

注音版的日本國歌

拍攝現場有位日語翻譯山下彩，說得一口濃濃的北京腔中文。她一直不解，台灣人不用拼音法表示中文字，怎麼知道中文字的發音呢？直到後來她發現了「注音」，於是短短一個星期內苦學ㄅㄆㄇ，也教演員用注音來背記日語台詞，大受好評。隨後為了教會二、三百位演員齊唱日本國歌〈君之代〉，只見公學校操場冉冉升起一幅三公尺長的注音版〈君之代〉大字報，在風琴的伴奏下，大家高聲唱起〈君之代〉，彷彿真的回到日治時期的公小學校。

🔼無意中發現「注音」的日本翻譯山下彩。
🔽山下彩為大家製作的「注音版」日本國歌，獲得大家一致好評。

速轉身，一看不妙立刻跳開。

全場見狀一片靜默，彷彿目擊車禍現場一般，大家都被狠狠地嚇得說不話來。過了半晌，韓籍翻譯 Yvette 打破寂靜，說道：「其實啊……『감사합니다』是『謝謝』的意思。」聞言，眾人爆出一陣大笑。在那之後，大家開始積極學習「閃開」的韓語「비켜」(皮ㄎㄧㄡˋ)。

即使說的是不同的語言，只要付出真心，總能找到彼此共通的話語，即使鬧笑話也是溫暖的。不論電影幕前或幕後，我們總讓多元的語言包圍著，而所有人都透過各種方法了解彼此，並不因語言不同而有所隔閡。

➡劇組常以吊索運送各種器材。

橫跨半個台灣，百人劇組搏命拍攝！

為了忠實呈現賽德克人的山野生活，以及霧社事件的森林戰爭場面，
劇組跑遍台灣各地深山溪谷，選擇最適合的場景，危險程度也是前所未見。
且看劇組人員如何克服萬般困難，以渾身傷痕換取精采畫面！

超強劇組的最佳副業：賽德克‧巴萊旅行社！

六月某個下午於馬赫坡搭景地，天氣晴朗過了頭，對於需要陰天連戲的《賽德克‧巴萊》劇組，除了等待，還是等待。有些人戰戰兢兢觀察天空是否有雲層經過太陽與地球之間，各組也陸續確認拍攝的準備工作。

幾個製片組人員聚在現場五百公尺外的駐在所屋簷下，一張大桌子堆滿各式各樣的帳單，包括交通、食宿，甚至流動廁所的單據，儼然可從中窺探整個劇組的「民生」世界。

「喂，我們製片組乾脆弄個旅行社好了！」

不知道是從哪個角落傳來的聲音，點醒了埋首於數字中的大家，接下來便是一陣嬉戲喧鬧，你一言我一言討論彼此的職稱與工作內容，精采程度應該可以去小巨蛋賣票表演相聲。

經過熱烈討論，有了「賽德克‧巴萊旅行社」雛型

董事長首推電影監製志明哥，負責搞定公司的資本額，以他多年來上山下海籌募資金的豐富經驗，張震嶽的歌詞應該可以表達一切：「喔，爸爸，我要錢。我需要你的錢！」總經理則由電影製片材哥擔任。

❶ 全劇組不可或缺的「吃飯」工具，「窩機」總數多達六十支，全由河豚管理。
❷ 劇組上山下海，希望拍到最精采的畫面。

旅行社最重要的是規畫去哪裡玩！這當然交給場景組的一德、嘉旻、小傑，透過跑遍三大橫貫公路（北橫、中橫、南橫、外加南北向的蘇花公路）、完全以「台灣走透透」節目模式尋找電影場景的精神，全台灣有什麼世外桃源是他們不知道的？

至於開什麼車？就由負責劇組交通事宜的筱竹處理，憑著筱竹與台灣各大租車行的交情，無論是轎車、九人座休旅車、三噸半卡車，甚至搬家公司的八噸半大卡車，要什麼有什麼。至於管理能力，你看過劇組七十幾輛車霸占泰安休息站嗎？你看過八十幾輛車排隊等待加油嗎？

旅程中住什麼飯店？這一定要交由負責劇組住宿的文興處理。也許不會住到所謂五星級度假飯店，但憑著文興與劇組兩百多人及全台灣八十幾家飯店交手過的經驗，絕對經濟實惠、如家庭般的輕鬆舒適。

威翔（王威翔）　阿雅（李佳燕）　文興（游文興）　筱竹（曾筱竹）　小傑（涂竣傑）　嘉旻（何嘉旻）　一德（張一德）　材哥（陳亮材）　志明哥（黃志明）

拍攝場景恐怖指數　| 1　2　3　4　5　6 |

歷時十個月的拍攝期，劇組曾在零下三度低溫拍片、泡水太久集體爆發腳瘡，甚至大隊人馬開車七小時，登上海拔三二三七公尺的石門山取景！工作人員票選出《賽德克‧巴萊》最令人髮指的各大場景，恐怖指數讓你不寒而慄！

- 搭景費用最高：霧社街場景（8000萬）
- 拍攝天數最多：馬赫坡社場景（53天）
- 打得最漫長（拍得最久）的大戰：馬赫坡大戰
- 場景最險惡：合歡溪步道（人止關之役）
- 山壁最陡、最難立足：天然谷
- 海拔最高：石門山（海拔3237公尺）
- 溫度最低：福壽山農場藍茵湖（零下3度）
- 受傷人數最多：雪山坑、馬赫坡社
- 距離台北車程最久：石門山（7個小時）
- 交通調度最不方便：合歡溪步道
- 搬運器材的「腳」程最長：鹿場神仙谷
 （上下階梯得花15分鐘才走得完）
- 最多明星演員上戲：霧社街、合歡溪步道
- 拉白布遮太陽的次數最多：雪山坑
- 恙蟲病發生地：雪山坑
- 腳瘡爆發地（泡水太久導致）：小烏來、時雨瀑布
- 三百壯士（演員加工作人員）聚集地：
 霧社街、馬赫坡社、合歡溪步道、
 雪山坑、阿榮片廠（彩虹橋）
- 使用流籠之地：小烏來、馬武督、明池、
 時雨瀑布、天然谷
- 安全帽使用地：合歡溪步道

總結以上，劇組的最惡夢場景：

合歡溪步道

（地圖上的地標標示）
- 霧社街 阿榮片廠 3
- 馬武督 1　4 馬赫坡社
- 2 天然谷 小烏來 1
- 明池
- 神仙谷 1
- 雪山坑 4
- 合歡溪步道 6　2 石門山
- 時雨瀑布 2

配備人情味與國際化領隊 還有「溼背秀」任君挑選！

一趟歡樂的行程，就一定有充滿趣味與人情味的領隊，這舉足輕重的人選是負責演員事務的阿雅、威翔，以及後勤補給的范范、河豚、阿達。劇組動輒兩百多名演員與工作人員，如何在艱困的環境下將他們伺候得服服貼貼，天寒時遞上熱薑茶，高溫下準備冰麥茶，總是笑臉迎人，搭配適時的關心，讓氣氛緊繃的現場注入和諧的調劑，毋寧是一項超級任務。

有鑑於松山機場可直飛日本，可由負責國際工作人員事務、具有外語能力的宥倫、雅婷、邦妮和小妤特別照顧國際旅客。

而旅行同業競爭激烈，當然要準備好「溼背秀」（Special）！因此最後再推出免費加值套裝行程，利用劇組擁有槍火管理與動物管理的特殊經歷，請彥儒帶領旅客體驗生存遊戲，並由阿朗帶來台灣特有種動物生態之旅，如此動態與靜態兩種特別行程，全由旅客依照喜好加選。

然而，現實總在最快樂的時候降臨，正當大夥準備用無線電討論旅行社業務如何擴大時，無線電竟傳來惡耗：「那個……因為天氣因素，導演組正在討論，可能要臨時轉景……」

閒聊時光霎時結束。

阿朗（顏羽朗）　彥儒（林彥儒）　小妤（劉晉妤）　邦妮（陳怡靜）　雅婷（張雅婷）　宥倫（林宥倫）　阿達（何政達）　河豚（吳佳靜）　范范（范欣怡）

❶ 在杳無人跡的山林裡拍片，處處隱藏著「蟲蟲」危機。最右圖是「感冒中」的燈光師。

❶ 吊送骨折傷患。

話說三國赤壁之戰，曹操中了周瑜、孔明之計而敗，但還有另一重要因素：傳染疾病的擴散。《賽德克·巴萊》的百人劇組鑽進杳無人跡的台灣山林，於此生活的蟲蟲蟻蟻、病菌病毒難得碰上這麼多細皮嫩肉的人類，個個都在暗自竊笑、摩拳擦掌，準備大快朵頤一番。

電影開拍初期，台灣正值H1N1的流行病，有鑑於SARS的恐怖戰績，各方莫不預言秋冬之際肯定爆發一場H1N1掠奪地球人大戰。但急於開工的我們，根本無視於病毒戰況如何猛烈，一旦開拍，一群人與世隔絕、不聞凡間俗事，將可怕的流感病毒拋在腦後。

直到一日，頭痛了兩天、口罩上寫著「感冒中」的燈光師確診為H1N1，裹在棉被裡隔離，全身發燒打哆嗦、肌肉痠痛、上吐下瀉。大家都心神不寧，趕緊回想近期是否與他有「口沫」之交，飯店老闆更是心裡喊衰。

從此，百人劇組才開始產生憂患意識。長時間在日夜溫差大的高山上工作，難免體寒，每當某「哈啾」一聲、戴起口罩，現場立刻兩耳，鎖定目標後，身距三尺，默默地愈走愈遠。要是某人「哈啾」一聲、戴起口罩，現場立刻一片譁然，以他為圓心作鳥獸散。這正是所謂人情冷暖。

黑名單。直到又有人「中獎」，前往大夥「常去」的醫院報到，接二連三為劇組看病的醫師終於發飆了…「你們劇組真的太誇張了！」「你們劇組看病真的不愛惜生命嗎？」羌蟲病致死率有百分之六十！

遭到醫師嚴重警告後，即使天氣再炎熱，我們仍然要求大家穿著長袖長褲鑽入草叢綁腿，登山用品店的業績因此增加不少。於是大家爭先恐後團購入草叢山用品店的業績。

窮山惡水傷病累累，被醫生徹底警告的劇組！

駭人聽聞的怪病……

只是誰也沒想到，H1N1不是最恐怖的，一山還有一山高啊。幾位工作人員忽然全身無力，頭痛欲裂，連床都下不了。進出醫院多日都不見起色，直到轉診檢查，竟然被診斷是「傷寒」！這比得了H1N1還令人魂飛魄散。問題是……即便找出病因，還是不見病情好轉，後來劇照師小5（吳祈緯）去了大醫院，接受感染科的診斷，才知道原來是駭人聽聞的「羌蟲病」！

由於羌蟲病有潛伏期，發病時間不一定，症狀又與感冒很相似，不少人都被誤診，表演指導采儀（黃采儀）就因此吃了整整兩星期的感冒藥，過著生不如死的生活。「不少人」?!是的！「中獎率」高達百分之十，三個月內將近二十位工作人員中獎，連魏德聖導演也不能倖免。即使羌蟲病鬧得人心惶惶，得知道羌蟲病為何會列入疾管局的病後痛起來翻天覆地，但沒有人所謂好馬不吃回頭草啊。

賽德克·「疤來」

在那段「追趕跑跳碰」的日子裡，除了遭受刺人黃藤、咬人貓、尖銳碎石的攻擊，加上在溼滑溪邊工作，摔斷腳、手脫臼也有幾例，遑論劇中有許多危險打鬥動作，大傷小傷不計其數。接近拍攝期尾聲，在花蓮一處瀑布取景，大夥穿著密不透風的溯溪鞋，從早到晚泡在水裡工作，結果有將近四分之一的人得了各種奇怪腳瘡，燈光大助周哥（周國鉉）甚至演變成蜂窩性組織炎。

導演常說：「拍片就是打仗！」這兩百多個日子以來，我們的敵人從有形的險惡環境到看不見的病毒病菌，幸好無人戰亡，打贏了無數場戰役。不少人帶著勝利的疤痕挺了過來，還開玩笑說，「賽德克巴萊」其實是賽德克「疤來」，眼睛閃爍著興奮神采，語氣充滿著回憶。但談起是否舊地重遊，許多人趕緊轉移話題。正所謂好馬不吃回頭草啊。

劇組自創超強門派：安全門

另外，防護網也是一大功臣。一次夜戲拍攝吊橋場景，有位族人演員跑得太急，不慎絆倒，整個人朝漆黑的吊橋兩旁架上防護網，演員跌在白色繩網上，才沒有釀成悲劇。

阿瑟也曾安排大家戴上攀岩專用的安全帽，以免在易有落石掉落的合歡溪步道被落石砸中。本來工作氣氛應該是戒慎恐懼，但大家難得以這個扮相相工作，忍不住互相嘲弄和惡作劇，開心地玩成一片。

顫抖著雙手，拿起台灣電影史上工作人員名單最長的通訊錄，仔細研究裡頭的學問，會發現通訊錄包含了一個前所未見的組別：安全防護組。

《賽德克・巴萊》場景分布在全台灣的山林溪谷，共通點是：陡峭的山路、艱險的岩壁、湍急的溪流、布滿青苔的滑溜巨石。只是拍電影的器材又多又重又昂貴，片中更有許多大批演員的戰爭打鬥場面，為了在險惡環境下安全工作，場景經理一德幾經評估，決定聘請富有高山經驗的專業人員，保護大家的安全。

為大家的生命做「確保」
攀岩高手阿瑟
改變了許多人的命運

阿瑟（魏宗舍）原本是花蓮的攀岩溯溪導遊，因緣際會與在花蓮找景的一德邂逅，從此改變了許多人的命運（事實上是挽救了無數人的性命）。

如果沒有阿瑟的流籠，技術組大哥們要扛起沉重的各式攝影器材和燈具，來回橫越崇山峻嶺與奔騰溪流，這對「平地一條龍」的他們來說，應是不到一個月就會去掉半條命。此外，每日量產十幾公斤的垃圾，還有各式零嘴、飲料，也要歸功於流籠不分貴賤、無怨無悔的服務。

↑確保劇組生命安全的阿瑟。
➡善心小護士巧玲。

赤腳奔馳割傷刺傷
打鬥戲斷了鼻樑多了刀痕
幸虧有「善心小護士」
巧玲的細心呵護……

除了在「預防端」有阿瑟的「確保」，發生事情時的「救護端」也很重要。此時正在攀登大雪山的巧玲（陳巧玲）打了個噴嚏。

喜愛大自然的巧玲曾是大學登山社副社長，也是在急診室搶救生命的護士。《賽德克・巴萊》開拍之際，巧玲正值轉職期，自然活躍於百岳中；她的朋友無意間發現劇組徵求救護員，立刻準備空白履歷上山找巧玲，填好後他們創立新門派「安全門」，不論大小危難，只要有這兩位「門神」，百人劇組的生命安全就可再衝下山寄送。於是心性開朗的「山之女兒」小護士巧玲，現身在我們眼前。

我們拍片所到之處人跡無幾、草木晦蔽，不時碰到難纏的植物，像是全株披滿針刺、葉柄還長有倒刺的黃藤，一旦刺到，用力拉扯肯定皮肉分離；另有看似柔弱無害的咬人貓，其實莖葉布滿了尖銳細毛，連有粗皮厚繭的大男人「遭吻」都會又麻又痛。

在山林裡拍戰爭片十分容易受傷，尤其賽德克勇士族著重在上半身及重要部位，每個人赤腳奔馳在充滿咬人貓、黃藤與尖銳碎石的草叢中，小則刺傷割傷，大則腳趾甲掀翻，甚至傷可見骨。

有時打鬥戲沒算好距離，不是鼻樑打斷、下眼皮被獵刀戳傷，就是下巴劃了血淋淋的刀痕。所以拍攝日若沒有戰爭戲，巧玲是閒得發慌，一旦有打鬥場面，她幾乎忙得兩手顫抖。

阿瑟與巧玲各自堅守「防護」與「救護」兩大要務，連山豬和大黃牛心情不好、小黑豬生病需要打針，都需要倚靠他們的專業。某天劇組突發奇想，決定為獲得保障！

31

我只要陰天，有這麼難嗎？

雖然要陰天總是來豔陽天，晴天戲下起傾盆大雨……但是！我們不會任由天氣擺布，秉持「人訂勝天」，訂白布、訂灑水器、訂鐵盆木炭，還要訂抽水馬達……

某天，大夥前往正在搭建的霧社街勘景；為了大量的陰天戲，提出在公學校操場上搭蓋屋頂的構想，而且配合各種取景角度、屋頂要設計成可移動、可掀曷。這……不就是「巨蛋」嗎？只是礙於工程浩大及種種因素（也就是……錢），最後沒有實行，也就是說，未來將會被「天氣」玩弄於股掌間。

而莫非定律就是為此而生：要晴天就陰雨綿綿，要陰天便陽光普照；甚至好幾次雨下個不停，逼不得已撤通告。正當大家收好器材一輛車接一輛車發動準備回家的時候，盧廣仲的歌聲在大家心中響起：「太陽公公出來了……」他對我呀笑呀笑……

但是！我們不會任由天氣擺布，至少還能呼風喚雨起霧。我們找來有限的區域讓太陽消失，用的不是借到東風的孔明，也不是變魔術的劉謙，而是秉持著一句話：「人訂勝天」。請不要糾正錯字，我們的確是用「訂」的。我們訂了幾塊白布，最大的尺寸是二十七公尺乘以十八公尺，為的是在森林中或搭景現場架設白布，以便遮住過度活潑的太陽。

公公。同時也「訂」了容量八噸的水車、五噸的水塔，以及韓國特效組空運來台的灑水器材，讓我們能在乾燥的天氣下起傾盆大雨。而除了韓國帶來的放煙機，我們還準備有大型連鎖五金行賣的國產鐵盆與木炭，以便隨時隨地處在霧社事件當時雲霧繚繞的肅殺氣氛中。（謎之聲：雖然導演等待天氣的表情已經夠肅殺了……）

也許是「訂」得太過分，大自然總呈現「副」「我才是老大」的樣貌，天才剛亮，睡眼惺忪的工作人員一到馬赫坡社搭景地，大家的臉都歪掉了。萬萬沒想到昨夜下的一場雨，讓馬赫坡社瞬間成了威尼斯……「媽呀！馬赫坡什麼時候多了一條濁水溪！」全部工作人員拿著十字鎬、畚箕、水桶、圓鍬等等可以排水、挖溝的工具，忙著處理大大小小的積水坑，刮除淤泥，甚至請來怪手挖出一條大型引水道，再覆蓋木板、鋪上乾土形成下水道，讓我們可以在上頭奔馳。忙了整整一個上午，大家才灰頭土臉地開始當天的馬赫坡大戰拍攝工作，所有人彷彿剛洗完泥巴浴，只能感嘆這就是大自然反撲的力量啊！

1 白布，又是白布…… 2 報告導演，根據觀察，接下來將有30分鐘又47秒的陰天…… 3 要陰天給豔陽天，工作人員忍不住在額頭畫圖祈雨。 4 豪雨過後，馬赫坡社活生生多了一條「濁水溪」！

山豬也嘛給牠教一下！

「彈貝斯和吹口琴不是一樣 DoReMi？會吹那個就會彈那個啦！」一句《海角七號》的台詞竟然可以回收再利用！證明這句對白的確是由導演魏德聖本人所寫。

《賽德克·巴萊》的演員不僅有人，還有許多動物，其重要性連工作人員都戲稱，應該考慮在片尾把動物的名字標列在演員名單裡，其中戲分最多的就屬部落的動物戰士：台灣土狗。

戲中的土狗必須能夠洞察主人心境，也要懂得拿捏分寸，要演出凶狠的獵殺行為，又不能真的殺掉對方。於是我們請來三峽鑲錄愛犬學校，透過五個多月的訓練，教導土狗演員什麼是「知書達禮」。

土狗找得到專業人士訓練，但是其他動物呢？尤其是占有重要戲分的山豬？正當我們眉頭深鎖地討論這個問題，導演竟脫口說出：「台灣土狗和山豬不是一樣都是動物，也嘛給那個個教教這個啦！」大家聽到啞然失笑，但想想「有可能哦……」問問土狗訓練學校的老師……結果當然是……立刻被打槍。

最後只好以「送台灣土狗去念書，山豬就自己教」的方式開拍了。只是，開拍首週就碰到台灣土狗追著山豬跑的場次，山豬還來不及教，於是在韓國CG組的安排下，需要山豬「走位」的鏡頭，就由全身穿上藍衣的武行，以四肢著地的方式偽裝成山豬，後製時再用真的山豬「貼」在藍衣人的畫面上，以解決執行上困難重重的山豬奔跑畫面。藍衣人必須從頭到腳都用藍布包覆，所以他又有「藍色蜘蛛人」之稱。

相較上述，有些鏡頭比較「簡單」，經過討論，決定試著讓台灣土狗追逐「原版」山豬。然而到了最後一刻，大家擔心長有獠牙的山豬一旦「野放」，會驚恐地衝向百人劇組，萬一釀出意外就糟了，結果還是不敢肆意打開鐵籠。而另外一邊，第一動物男主角台灣土狗因為凌晨就上工，早就在訓練師的腳下不斷蠢動，擺明了一放狗們便會聞香追逐、咆哮。本來動物演員難以控制，但在這場「土狗追逐山豬」的追逐戰下，拍攝工作竟然奇蹟般順利啊。

由於沒有山豬，土狗又太激動，百人劇想破了頭，最後決定採取「民以食為天」的策略。首先將訓練師手中的「生肉零嘴」包在藍衣人的嘴裡，綁在鋼絲上，鋼絲一拉動「生肉藍布」跟著跑，土狗們便會聞香追逐、咆哮。

1 土狗有念過書，但是要牠們乖乖按照規畫路線奔跑依然很難，工作人員被整得很慘。 2 馬赫坡居民二號：山豬。 3 馬赫坡居民三號：黃牛。

←山豬沒有念過書，困難的奔跑戲只好由「藍色蜘蛛人」代勞。

兩大場景

耗資八千萬搭設實景，感受霧社街的風華與悲壯

經過漫畫家邱若龍多年的歷史考據，日本美術總監種田陽平將近一年的巧手規畫，原本只存於歷史照片的霧社街景和馬赫坡部落，妝點著豔麗櫻花和裊裊炊煙，從黑白照片中活了過來。

完工前一天，美術製片赤塚佳仁做了一次感性的談話：

為了這部電影，今天從日本來台灣工作的師傅們，與大家一起動手陳設、做質感，你們要感到榮幸，因為這是在日本的電影工業看不到的景象，這不僅能讓你們看到他們的堅持，也要懂得學習對美術的態度。

你們都要記得此刻，大家一起為電影努力的時刻。

往後，你們都要記得此刻，大家一起為電影努力的時刻。

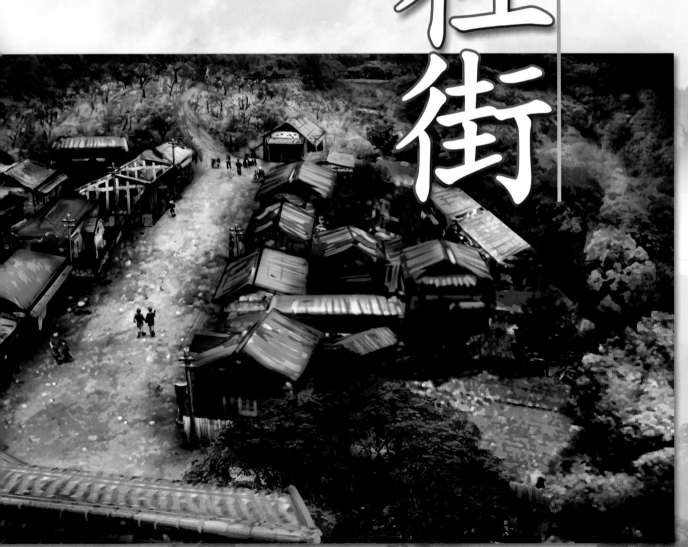

櫻花永不凋謝

霧社街

「霧社」之所以名為霧社，意思是身處於雲霧繚繞之地。一九三〇年代，這個高山地帶有許多原住民部落，日人也於此打造出一個集警察分室、公學校、郵局、診療所於一身的新市鎮，成為台中州能高郡蕃地的繁榮中心，並因該地「知書達禮」的良好秩序，日人視之為「模範蕃社」。

不過「模範蕃社」的背後，其實有許多受到壓抑的文化衝突，以及賽德克族人在日本專權統治下的強烈不滿，最後兩股力量不斷升溫、發酵，最終「模範蕃社」淪為鬼哭神嚎的戰場。

今日的霧社街已不見舊時的日式建築，多了加油站、便利商店與幾間飯店。不變的是，周圍高山環視依舊，霧社仍是仁愛鄉的管理中樞；來來往往的行人，也承襲了賽德克族五官深邃的面容。

❶日本美術組先根據歷史照片與專家考據，繪製出當時氛圍之設定圖。



這裡是霧社事件的事發首站，正因它如此重要，魏德聖導演決定重建當時霧社街的榮景。幾番勘景，原本決定搭建在高山環繞的花蓮西寶，但歷經嚴重的八八水災之後，考量到百人劇組在山區工作的安危，以及運輸建材的交通問題，最後決定將霧社街搭建在林口台地的林地上。

於是，日本美術組開始製作平面設計圖及立體模型。炎炎夏日，每個月三至四次的場景製作會議，從初期紙上作業的討論只有二十多位劇組成員，過了一個月後，工作逐一確定，參與製作的成員也增加了一倍之多。初秋，首見挖土機駛進工作現場，開始整地了。

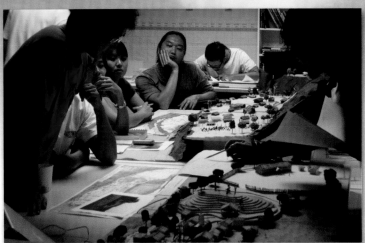

↑設定圖完成後，開始繪製每一棟房屋的平面配置與立體設計。

↑最後做出立體模型，與導演做施工前的細部討論。

↓美術總監種田陽平手持針孔攝影機，模擬搭建完成後各個視角所見的情形。

⬆ 基地先去除地上植物後，美術組帶著模型到現場，準備為每棟建築物立標。

🔵 挖土機開挖！整地時為了追求完美，光是櫻花台的山形，前前後後修改了二十多次之多，到後來挖土機司機忍不住開玩笑說：「邁勾改啊啦，我攏沒自信啊！」（請以閩南話發音）

🔵 日本美術組與台灣搭景組在沙土中忙進忙出，木工依循美術組的規畫，搭起郵便局的基本架構。

🔵 經過施工人員的努力趕工，從櫻花台向下望，霧社街已具雛型。

在導演腦海中想像十二年的場景終於實現

整地的前一晚，美術總監種田陽平走進辦公室，兩手撐著桌子，眼睛發光，難掩興奮，鄭重告訴坐在面前的電影監製黃志明：「Jimmy，我們真的要開始了。」種田先生嚴肅的口氣，讓在場的人深刻感受到，這是一場一日開始就無法回頭的「戰役」。

二○○九年九月，《賽德克‧巴萊》的霧社街景正式開工。整地前，這裡原是一片雜草蔓生、竹林灌木交雜的林地，地勢起伏不大，但仍不夠平坦，因此首要工作便是剷高填低，然後再像捏陶一般，在大片紅土的兩端捏出兩座小山，形成櫻花台與武德殿所在的山丘。

如此這般「上好底色」後，接下來便展開「打草稿」的重要階段：搭建房屋的雛型。首先，現場幾十位木工人員依循美術組的規畫，把在木工廠做好「介」字形的牆面載到搭景現場，以四面牆組合成一棟小屋的方式，將牆面一一拉起，搭起整條街道的初

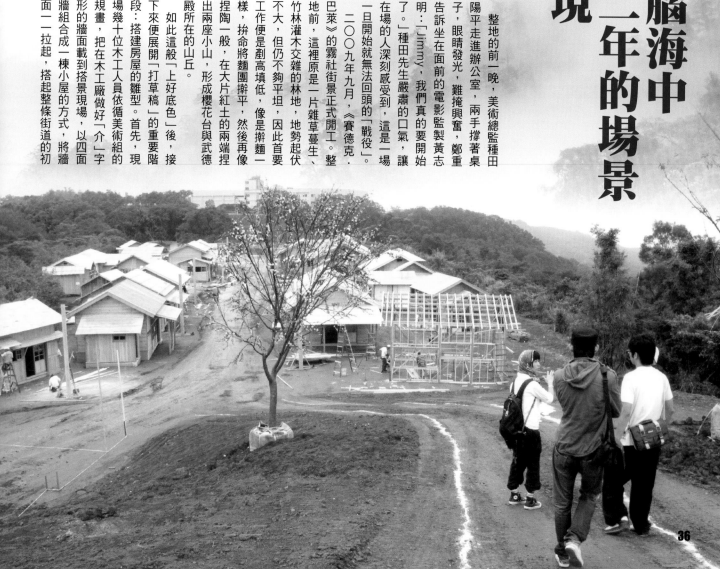

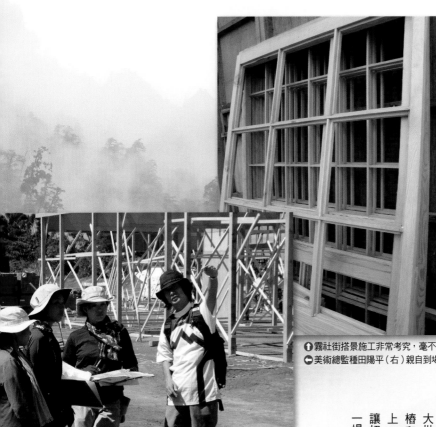

🔼 霧社街搭景施工非常考究，毫不馬虎。
🔽 美術總監種田陽平（右）親自到場監督。

步形態。

搭建當時，四處都是鎚釘聲、電鋸聲、木工們的吆喝聲，像是一首交織著感人淚水與辛苦汗水的交響樂。站在櫻花台或武德殿所在的山丘向下俯望，原本草木交雜的「綠」世界，漸漸變成紅土飛揚的異「赤」元，接著一間間住家、商店漸次樹立，在導演腦海中等了十二年的「昭和時代」霧社街道，終於逐漸成形。

但是過沒多久，秋颱來襲，為了搶救沒有地基、沒有梁柱、只用幾片單薄木板組合成的木屋，大批人馬趕在狂風暴雨前，用木椿和鐵片把屋根牢牢釘在土地上，幸虧有這樣細心保護，才能讓初生的霧社街毫髮無傷地逃過一場災難。

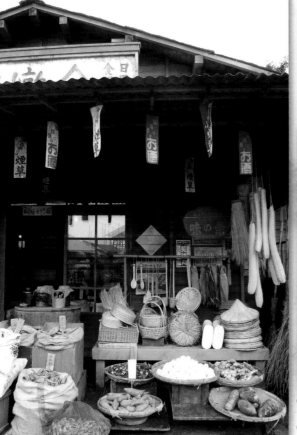

🔼 「做質感」是電影美術工作的重要一環，由「質感師」負責，主要是將建好的嶄新場景添入真實生活的味道，亦稱「做舊」。圖為陳設組的Rumi正為布告欄做質感。
🔽 金墩商店的擺飾樣樣可見陳設組和質感師的用心。

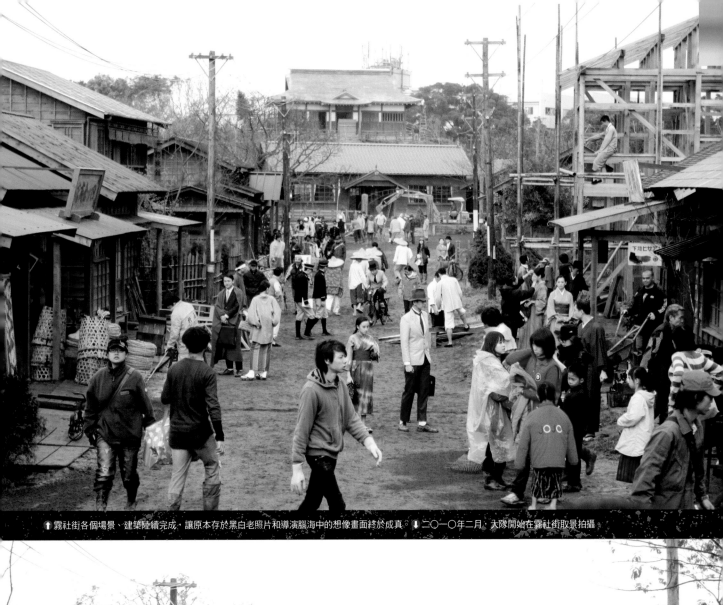

↑ 霧社街各個場景、建築陸續完成，讓原本存於黑白老照片和導演腦海中的想像畫面終於成真。 ↓ 二〇一〇年二月，大隊開始在霧社街取景拍攝。

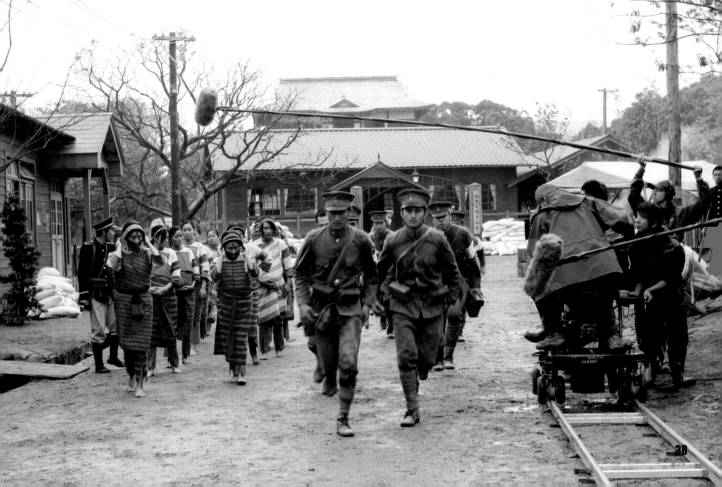

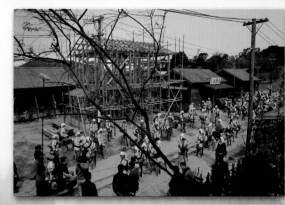

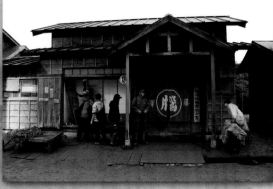

⬆⬆霧社事件發生時，街上有一棟尚未完工的建築，片中搭設的街景也忠實保留。
⬆霧社樟腦分室布置完成。
⬅開滿櫻花的霧社街。
↘魏德聖導演親手布置櫻花。

然而一波未平一波又起。拍攝期間，一方面前線馬不停蹄拍攝，搭景後勤也必須同時進行，兩方都需要大量的資金，最後不堪蠟燭兩頭燒，陷入無米之炊的窘狀；在拍攝大隊不得不停的前提下，霧社街搭建作業幾度面臨停擺的苦境。歷經六個月的風風雨雨，二〇一〇年二月，占地一萬二千坪的霧社街與公學校場景，終於峻工了。

日本美術組將三〇年代的真實霧社街做了重新組合，把具特色的店鋪與住家集合在一條街上，

包含公學校，總計有三十六間房子。依室內戲的多寡，這些建築分有三個等級：A級主要實景會拍攝許多室內戲，必須講究裡外細節，包括武德殿、霧社分室、公學校、校長宿舍與金墩商店。B級次要實景的室內戲較少，包括郵局、診療所與櫻旅館。C級建築則重外觀，也稱作「虛景」。

為了更接近真實的三〇年代霧社街，我們也以黑土鋪滿所有的街道、巷弄，覆蓋原本的紅色土壤，甚至設計日式庭園，並種植台灣高山植物點綴其中。

另外一個重要場景是櫻花台，除了要符合歷史情境，也想在櫻花盛開的時節來此取景。無奈拍攝計畫不斷變化，再回來拍櫻花台的場次已值夏日，於是只得另求方法，將整條霧社街道與櫻花台「種」滿桃紅色的人造山櫻花，彷彿再次經歷暖春的到來，也使霧社街成為一個「櫻花永不凋謝」的夢幻之地。

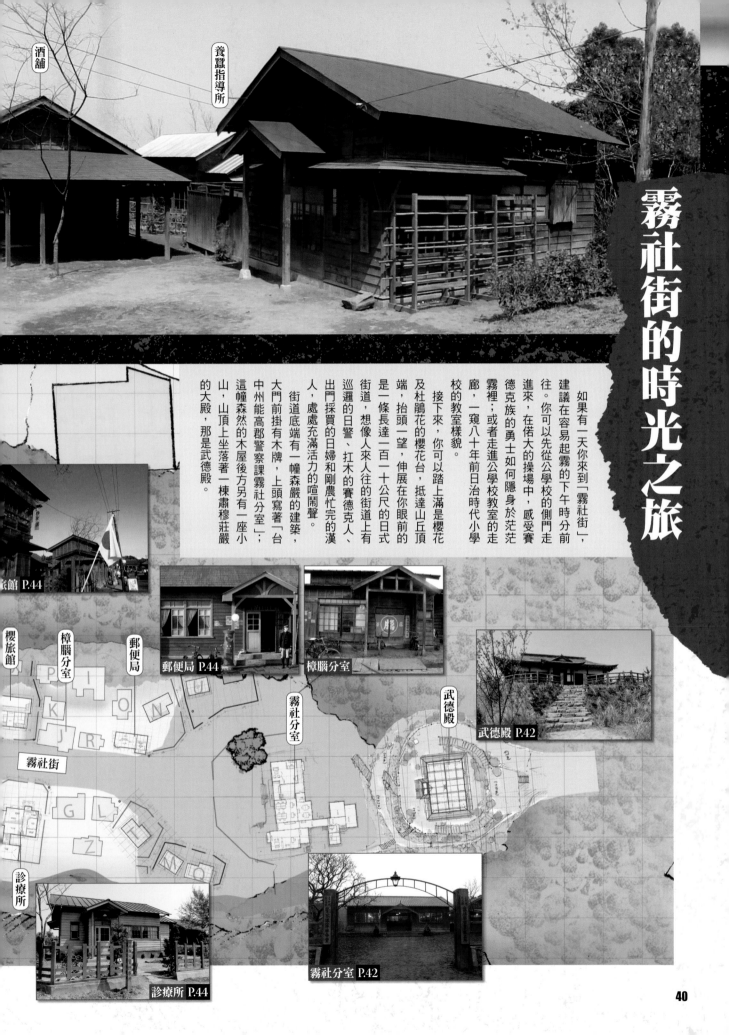

酒舖

養蠶指導所

霧社街的時光之旅

如果有一天你來到「霧社街」，建議在容易起霧的下午時分前往。你可以先從公學校的側門走進來，在偌大的操場中，感受賽德克族的勇士如何隱身於茫茫霧裡；或者走進公學校教室的走廊，一窺八十年前日治時代小學校的教室樣貌。

接下來，你可以踏上滿是櫻花及杜鵑花的櫻花台，抵達山丘頂端，抬頭一望，伸展在你眼前的是一條長達一百一十公尺的日式街道，想像人來人往的街道上有巡邏的日警、扛木的賽德克人、出門採買的日婦和剛農忙完的漢人，處處充滿活力的喧鬧聲。

街道底端有一幢森嚴的建築，大門前掛有木牌，上頭寫著「台中州能高郡警察課霧社分室」；這幢森然的木屋後方另有一座小山，山頂上坐落著一棟肅穆莊嚴的大殿，那是武德殿。

長館 P.44

櫻旅館

樟腦分室

郵便局

郵便局 P.44

樟腦分室

武德殿 P.42

霧社街

霧社分室

診療所

診療所 P.44

霧社分室 P.42

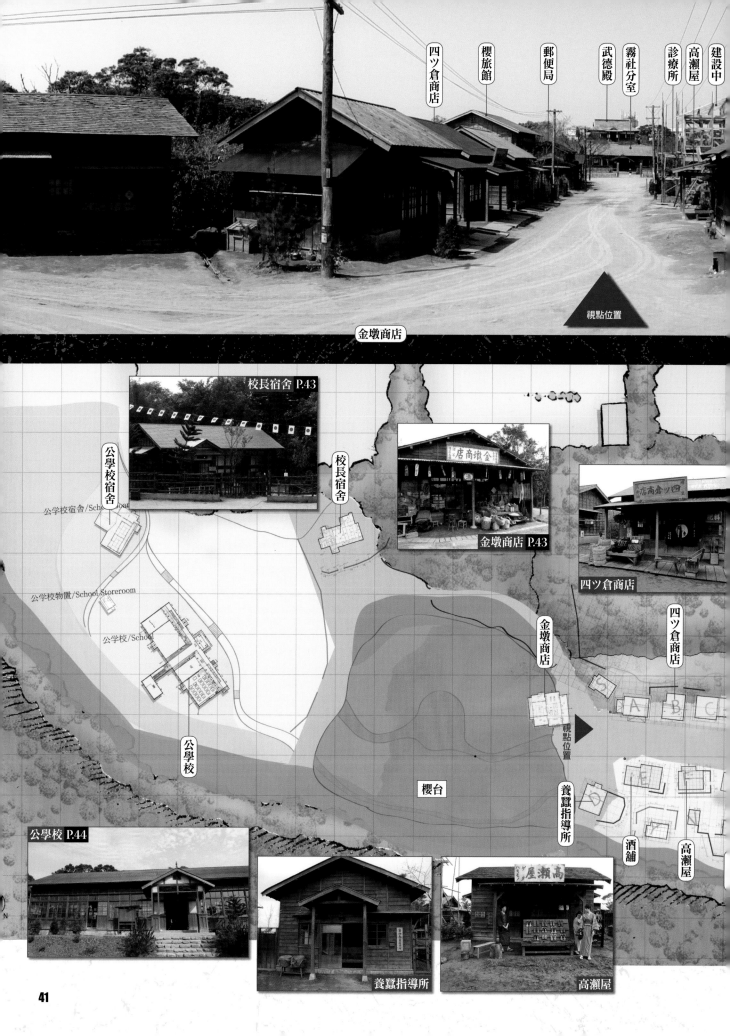

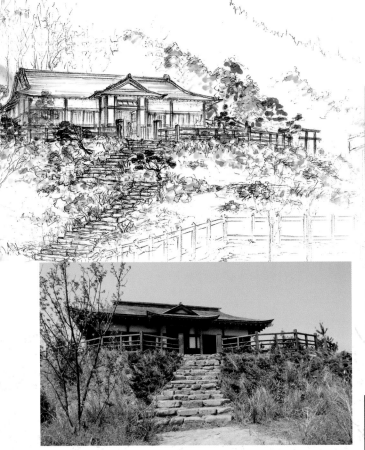

武德殿

　　武德殿在日治時期主要是習武、訓練警察的場所。在電影場景中，武德殿所在山丘是人造山，所以搭建的首要工作是灌漿打底，並且將整座山鋪蓋水泥以鞏固山形。武德殿搭建時十分講究傳統工法，為求謹慎，先在平地試搭一次工法較複雜的屋頂，確定沒有問題後，再於武德殿上搭建。歷經一個月的密集趕工，武德殿成為霧社街裡最莊嚴的建築。圖為美術設定圖與搭建完成圖。

　　走上石階，打開武德殿的大門，榻榻米香味撲鼻而來，眼前所及是從日本遠運而來的神棚，你的心情轉而敬重與沉靜。接著轉身，看見山腳下的霧社分室、霧社街道與櫻花台，心情豁然開朗。一跨出武德殿，站在玄關往另一邊看去，赫然發現台北港就在山腳下，你忽然覺得自己像是站在時間的門檻上，分不清真假。

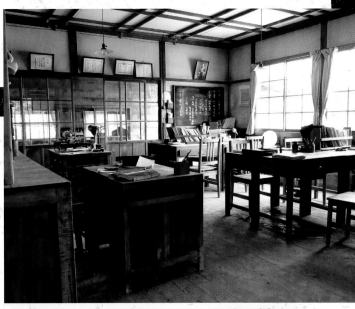

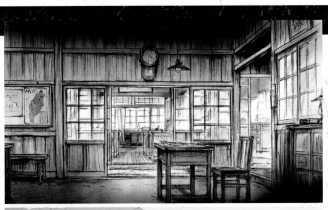

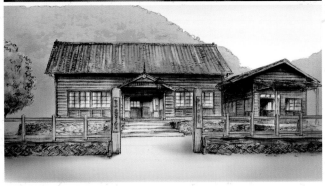

霧社分室

　　霧社分室位於霧社街上，位置相當於今天的南投縣警察局仁愛分局，是當時霧社地區最高的警政單位。霧社分室有許多重要的室內戲，所以空間格局設計精緻，共有二間執務室、一間接待室、二間彈藥庫、一間提供休息的和室，以及一間駐在所。

　　除此之外，這裡的場景陳設也十分精采，三〇年代的檯燈、打字機、貼在牆上的台灣地圖，甚至當時霧社分室主任佐塚愛祐辦公桌上的菸灰缸，全都非常講究、不馬虎。而最後，這些「古董」終究得面臨霧社事件大戰無情的摧殘。

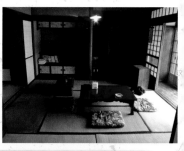

校長宿舍

　　這裡是霧社公學校校長新原重志的宿舍，是霧社街場景唯一有精緻庭園的住家。這裡有一場十分重要的室內戲，因此空間格局十分細緻，無論屋子內外，小至廚房，大至起居室、客廳，陳設皆極為用心、講究，風格華麗且具格調。

　　有趣的是，每逢烈陽或下雨，公學校大戰的操場混戰戲必須暫停，大隊會轉到校長宿舍拍戲，而萬一碰到下雨天，大夥兒脫下雨鞋，褲子上的泥濘滴答落在紙門與木質地板上，一群人踩過，泥漬逐漸擴大至一百倍……這對維護現場的工作人員來說，真是一場萬劫不復的大災難。

金墩商店

　　商店老闆的名字是巫金墩，所以他的商店名為「金墩」。巫金墩個性精明，為了在族群薈萃的霧社街上做生意，身為閩南人的他不僅日語琅琅上口，賽德克語也說得流暢自如。商店裡應有盡有，包括餅乾、糖果、花生、芋頭、雞蛋、菸草、斗笠、清酒……從他的店裡，可以一窺三〇年代霧社的庶民生活。

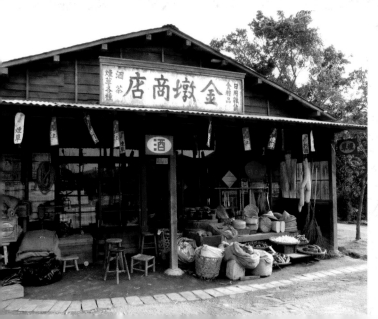

🔼「搭景」是骨，「陳設」就是肉；搭景營造外在的時代氣氛，陳設則是將「人」的味道放進去。美術人員通盤了解劇本後，除了呈現出時代感，還要透過一些物品擺設點出人物角色的個性、空間的特色，這便是「陳設」的工作內容。金墩商店的陳設充分呈現當時的生活氛圍。

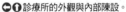

⬅️⬆️ 診療所的外觀與內部陳設。

郵便局・診療所・櫻旅館

此三處是霧社街場景的次要建築，在歷史文獻裡可以找到三地遭攻陷後百孔千瘡的黑白老照片，因此拍片時在這些地方設計了打鬥場面；不過考慮到公學校的戰鬥畫面已經很多，最後拿掉了櫻旅館的受襲戲分。

櫻旅館有不少隔間，劇組將此規畫為演員休息區，演員們可以在這裡背台詞、休息，飾演高山初子的徐若瑄在這裡上妝、梳包頭，小演員的媽媽們也在這裡照顧哭鬧不休的嬰兒演員。

公學校

公學校教室與操場的場景非常講究細節、考據和美感，讓人彷如掉入八十年前的公學校。只有透過老照片才可見到的「黑白」記憶，在這裡塗上鮮活的色彩，讓人像是化身為老照片裡的小學童，時而赤腳跳在砂礫操場上、吸著檜木教室的香味、好奇「高學童」教室裡的學長姊怎麼精心布置教室……然後「嘩啦」一聲，你突然回到現實世界，眼前的一景一物像是跟著你從老照片裡跳出來。你瞠目結舌，眼前的公學校彷彿一本巨大的立體建築書，隱約還傳來孩童的嬉戲聲……

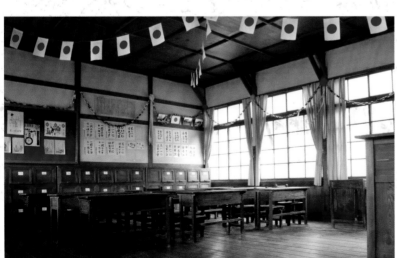

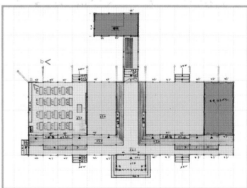

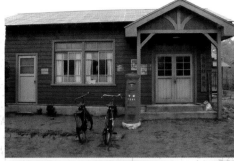

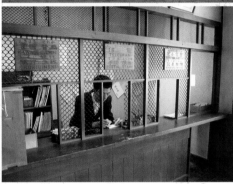

↑郵便局的外觀與內部陳設。
←櫻旅館是霧社街唯一一棟二層樓建築。

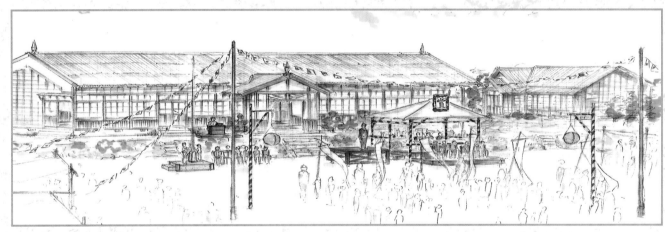

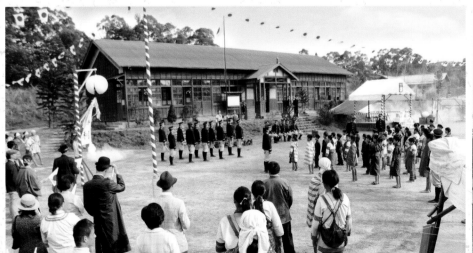

公學校大戰

我們要的是尊嚴

上：黎明時分，霧社街一片寧靜祥和，絲毫嗅不出即將發生的慘烈故事。
下：拍攝大隊進駐霧社街之前，公學校校門口和操場已經布置完成。

當勇士們豁出去，
造成屍橫遍野，
他們會不知道
代價是什麼嗎？
他們要的，
其實是尊嚴。

一九三〇年十月二十六日，霧社為了隔天一年一度的聯合運動會而歡慶。住在遠山部落的族人父母，為了孩子大顯身手的日子，攜家帶眷趕了一天一夜的山路來到霧社街，要先住上一宿；日本家庭的爸媽收斂起打罵聲，紛紛為孩子準備熱騰騰的肉湯，讓他們養精蓄銳，霧社街道許多商店、住家張燈結彩，掛上日本國旗來慶祝；公學校裡一片喧鬧，百頭竄動，為布置校園忙進忙出，明早有重要的日本長官會出席這場運動會盛事。

而對馬赫坡社的莫那‧魯道來

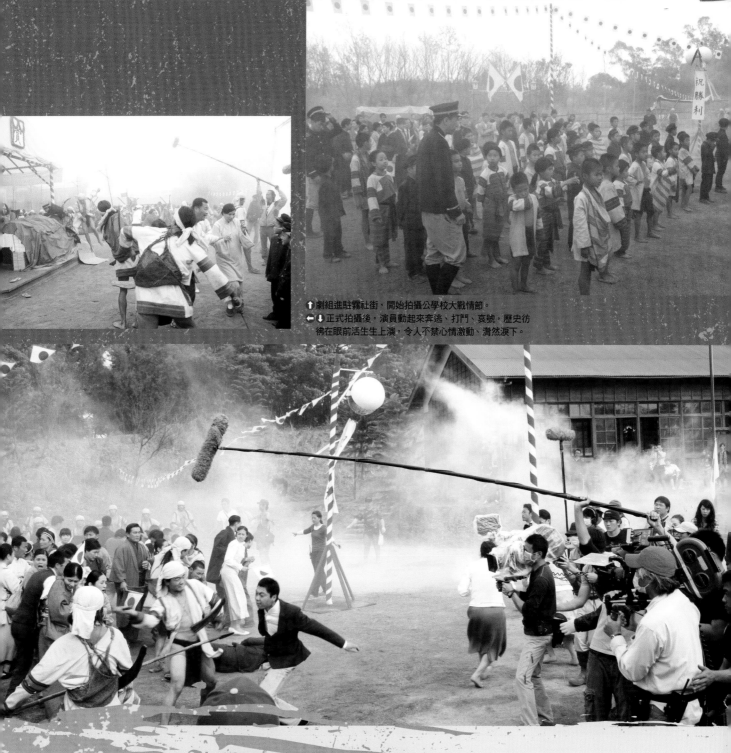

↑ 劇組進駐霧社街，開始拍攝公學校大戰情節。
←↑ 正式拍攝後，演員動起來奔逃、打鬥、哀號，歷史彷彿在眼前活生生上演，令人不禁心情激動、潸然淚下。

說，這是一網打盡的好機會，他正與六社勇士密謀，為明日的起事計畫奔走聯繫⋯⋯

隔日原本是追逐跑跳的運動比賽，然而在賽德克獵刀劃破濃霧的那一刻，成為生死關頭的生存競賽。時至今日，我們唯有透過日本警察事後拍攝的黑白照片，來想像當時的情景，畫面凌亂不堪、滿目瘡痍，沒有文字說明便分不清是校長宿舍或診療所。我們也可以找到前一年霧社那場運動會的照片，小學生面向司令台排排站，以此遙想公學校大戰那風聲鶴唳、血流成河的場面。

難道莫那・魯道與賽德克的勇士們不知道，他們這樣不計後果，下場會讓族人淪落何處？難道曾經到日本參觀的莫那・魯道不知道，將這裡的日本人趕盡殺絕，將會引來成千上萬精良日本軍隊的報復嗎？當勇士們豁出去，造成屍橫遍野，他們會不知道代價是什麼嗎？

事過境遷，霧社事件已是八十年前的事，但今天的賽德克後裔仍不願多談。霧社事件受到後來政治色彩的包裝、行銷，曲解了莫那。其實，莫那・魯道和勇士們想要說的只是：當兩個不同文化碰撞在一起，如果無法彼此包容，強權者不斷以武力迫害、撕毀人格，到最後，受壓迫者不計代價、群起反抗，他們要的，其實是尊嚴。

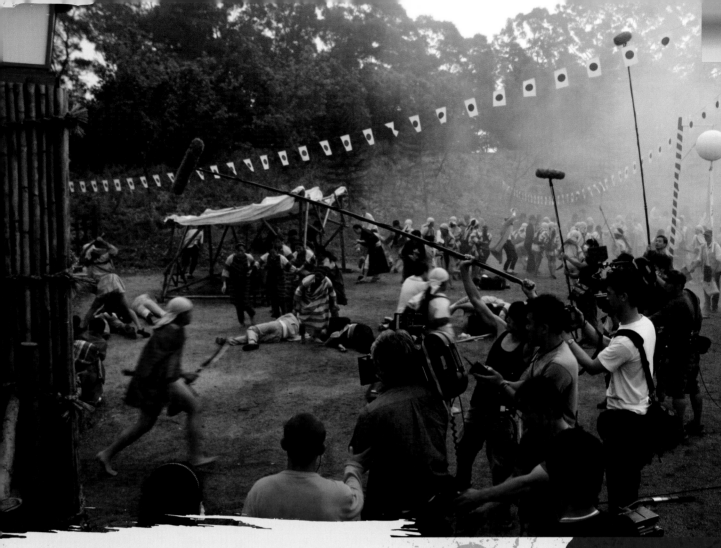
⬆拍攝大戰需要極精準的調度。

公學校大戰與星際大戰

要將八十年前的公學校大戰分解成電影語言，呈現在大銀幕上，著實是一項艱鉅的大挑戰，需要結合一個又一個各有專精的團隊才辦得到。而要順利分解「公學校大戰」其中四組工作交付給來自韓國的四組專業人才。

在動作方面，導演的原則是「不血腥」，於是動作組絞盡腦汁，讓大戰裡的打鬥戲打得精采、鬥得真實，傳達出賽德克勇士誓死戰鬥的尊嚴，以及日本人捍衛生命的武道精神。

戰爭場面難免出現「輔導級」的畫面，像是身首異處的屍體、含冤不白的人頭等，這就有請特殊化妝組（簡稱特化組）來操刀，讓這些「特殊道具」搔「身」弄姿，擺出最恰當的姿勢，還要保護它們不被好奇人士破壞，並確保「鮮血」維持深紅濃稠。

大戰裡還有一個畫龍點睛的角色：鋪天蓋地的濃霧！特效組發揮神功，「召喚」來化不開的濃霧，營造出大戰前詭譎的氛圍，需要透過電腦動畫組，讓你彷彿置身混戰中的公學校操場上。

身混戰中的公學校操場上。

當然，幾百人的大場面還需要其他廣害團隊，像是上山下海物色數千位大人小孩的演員組，安排交通住宿與人員調度的製片組、控制場面調度讓演員們知道要做什麼的導演組，隨時捕捉最佳狀態的攝影與收音組、安排幾百人的造型且各具特色的造型組（包括服裝組、髮妝組及化妝組），以及撿拾斷刀、隨時為演員補充武器保持最佳戰鬥狀態的道具組。每拍一個大戰畫面，大隊人馬自己也像在搶灘作戰，如果將拍攝公學校大戰的戰鬥力拿來占領外太空，或許銀河系有一半都是我們的了。

《賽德克‧巴萊》上集結束於公學校大戰，受盡屈辱的賽德克勇士在運動會場上長嘯、廝殺，現場一片哀號、驚恐，讓人感受到一股巨大的悲傷與矛盾堵在胸口，看了不禁動容落淚、難以言述。接著上場的下集則是日本人的反撲，讓你心裡的哀慟愈來愈劇，彷彿身在其境，忘記了這是電影，驚懼這居然是歷史！

48

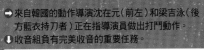
➡ 來自韓國的動作導演沈在元（前左）和梁吉泳（後方藍衣持刀者）正在指導演員做出打鬥動作。
⬇ 收音組負有完美收音的重要任務。

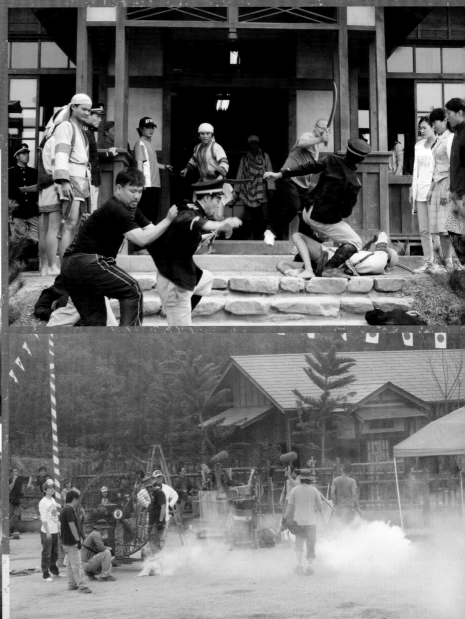

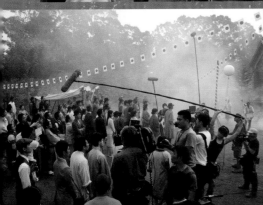

⬆ 韓國特效組在公學校操場上施放濃霧，營造山雨欲來的氣氛。
⬅ 特殊化妝組要處理許多「屍體」，以模擬戰況激烈的公學校大戰現場。
⬇ 特化組做出十分逼真的頭顱，鏡頭帶到時讓戰事顯得更真實。

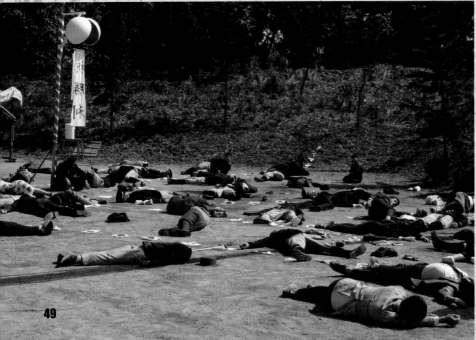

↑確定搭景地、設計完成後，工作人員開始加緊趕工。

↑製景師正在仔細描繪莫那‧魯道家屋的陳設。

茅草屋上的炊煙

馬赫坡部落

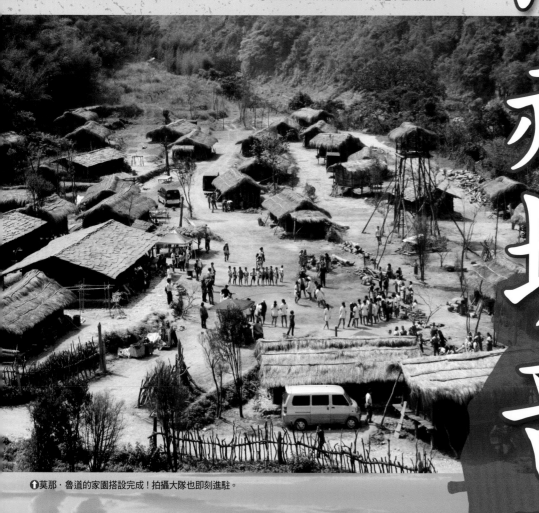

↑莫那‧魯道的家園搭設完成！拍攝大隊也即刻進駐。

除了重返霧社街的繁榮，《賽德克‧巴萊》還要讓你看見另一面的台灣、百年前的賽德克族部落，其中占最多場面的是莫那‧魯道的家鄉‧馬赫坡社。

霧社事件結束後，原居於馬赫坡社的賽德克族人被強制遷移到川中島，今天南投縣仁愛鄉的清流部落，而原本的馬赫坡社則位於現今以溫泉聞名的盧山附近。

劇組原本屬意的馬赫坡社場景是在南橫一處世外桃源，但八八水災摧毀了許多人的家園，也沖走了我們開闢馬赫坡社的希望。場景組嘉岦找到衛星圖，發現馬赫坡社場景有一半的土地淹沒在大水裡，包括導演在內，每個人看著電腦發愕，心中暗泣：花了五個月才找到此地的心血，一夕之間付諸流水。初步完成的馬赫坡社場景模型被束諸高閣，高高在上地提醒我們，距離開拍的時間已剩下不到三個月了。

那場無聲的會議之後，隔天場景組全員出動，另尋馬赫坡社的

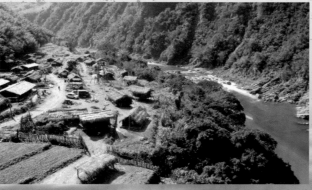

↑馬赫坡社場景位於群山與溪谷環抱間。

↑馬赫坡社搭景完成後，真實的程度令人忍不住驚嘆。

→夕陽西下，生起火堆，裊裊煙霧繚繞在山谷中。
↘郭明正老師（左一）和魏德聖導演（左二）正在馬赫坡社家屋內指導演員。

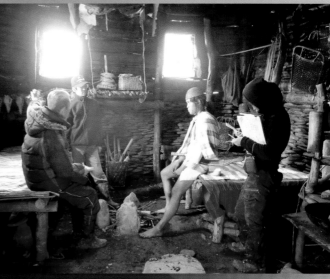

應許之地。場景組小傑以「吊橋」為優先條件，沿路探問消息，問車駛進愈來愈彎曲的山路……晶後他抱著一絲希望，詢問一位泰雅阿婆，得到的答案令他眼睛一亮。他走進一處幽徑，滿地青苔，讓他「滑」下山徑，來到吊橋前，看見對面河床上一大片草地，心裡直覺地響起一片樂聲：「就是這裡了！」

當晚，小傑緊張地站在導演旁邊，看著導演默默點著滑鼠，檢視一張張照片，瞧不出究竟是滿意還是失望。這時，美術總監種田陽平走進辦公室，從日本帶來禮物，準備安慰「痛失馬赫坡」的導演。不料，導演立刻大步邁向種田先生，拍拍他的肩膀，笑著說：「馬赫坡找到了！」就這樣不到一個禮拜的時間，我們在桃園縣復興鄉的深山裡，找到一處靠近溪流又有吊橋的「馬赫坡」。

一天傍晚，我們在馬赫坡拍部落的生活戲，現場美術組在每一間茅草屋裡生起火堆。茅草屋的窗口閃著紅紅火光，縷縷炊煙鑽過茅草縫隙、冉冉飄向天空。現場顧問郭明正老師抱著劇本，望著炊煙好久好久，然後轉過頭來笑著說：「小時候我們在部落裡的傍晚，就是這個樣子。」說罷，緩緩轉過身子。

拍攝現場四處響著收工的歡鬧聲，但看著郭老師微微顫抖的背影，夕陽下的部落屋子似乎顯得有點悲傷。

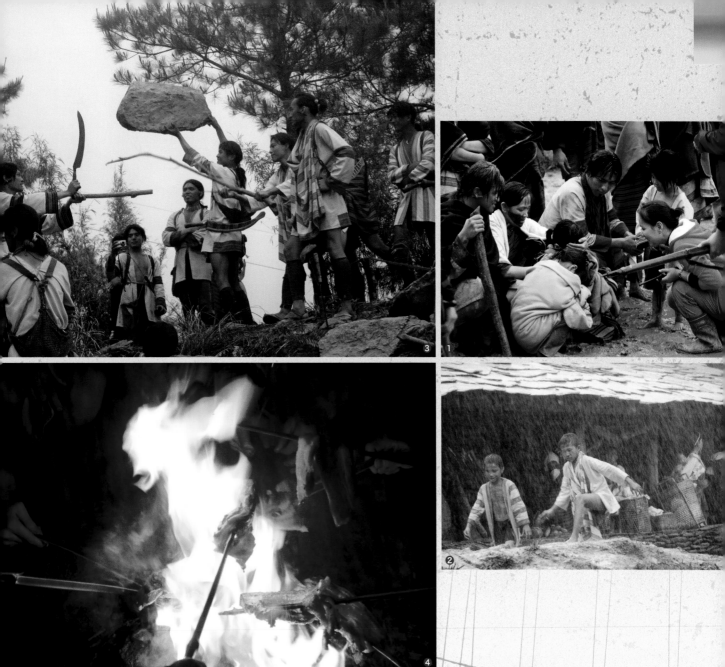

那一段馬赫坡的日子

馬赫坡是劇組待得最久的一個場景，也是大家最為咬牙切齒的一段日子。我們在這裡幾乎經歷過各種天氣的玩弄：在烈日下等烏雲，在陰天祈求一絲陽光；穿著擋不住滂沱大雨的輕便雨衣，走在深陷腳踝的泥濘裡；在凜冽飄雨的寒冬中，演員還要再淋著工雨，下戲後得忙著為他們遞熱茶、包覆毛毯保暖；在燠熱溽暑中，演員得穿著冬天的厚衣演出翻滾的打鬥戲，揮汗如雨。

初來馬赫坡之時，當地盛產秋天的甜柿，沿途可見畫著一顆顆紅潤可愛甜柿的旗幟列隊招呼。等到拍攝的最後一天已是端午過後，是夏初的綠竹筍產季，沿路一個個簡單的攤子擺滿綠竹筍，還有現場燙筍子的鐵桶。在這裡，我們不只歷經各式天氣，也走過了冬春夏三季，看見跟著山的呼吸，一起變化生活的風景。

但如今回想起來，前前後後加起來長達五十三天的馬赫坡日子，卻又是令人極為懷念的。

寒冬的夜戲總是特別難受，尤其馬赫坡蟄伏於山谷中，更顯冷冽。這時，避風處總會冒出幾個溫暖的火堆，一個個身子迎向熾熱，凍僵的手指終於軟化，自由地伸展開來。最有趣的時刻是與賽德克、泰雅及太魯閣族人一起圍火，大夥兒串起山豬肉塊，一邊取暖一邊烤肉。常常一高興，總不知哪裡會冒出小米酒助興，酒酣耳熱之

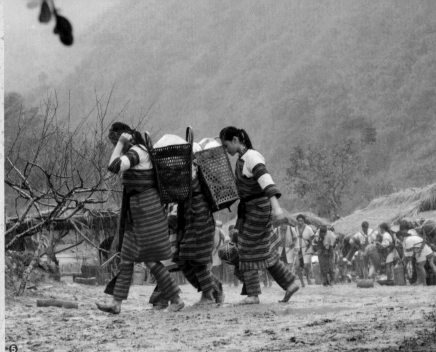

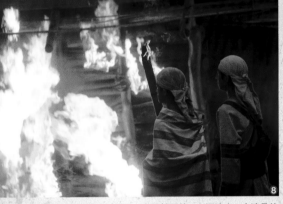

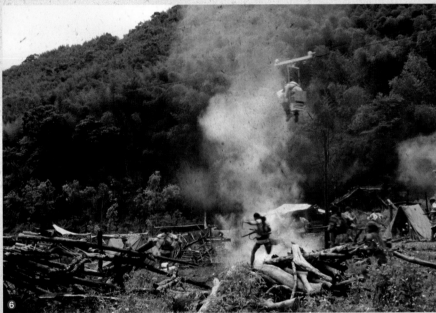

❶一月的馬赫坡很冷，卻得拍雨戲。在泥濘中，小演員終於支撐不住，哭了。

❷寒流來襲的嚴冬，依然要按照劇情拍雨戲，人工雨下個不停。

❸穿著很少的族人演員們，有人發著抖說不冷，有人玩起模仿劇組工作的遊戲。

❹大夥兒圍在火堆旁取暖，沒一會兒便有人烤起山豬肉。

❺馬赫坡的雨戲，演員們辛苦走在泥濘不堪的路上。

❻馬赫坡大戰有眾多爆破場面，攝影機分別從地面和空中獵取鏡頭。

❼魏德聖導演在馬赫坡社指導婚宴舞蹈排練。

❽家屋的燒屋畫面震撼人心。

際，山籟般的歌聲與小鳥般靈動的舞步就會圍繞在你身邊，以歌聲、跳舞來驅寒。那真是很冷的夜晚，卻沒有人抱怨。

驅寒的歌舞往往依年紀不同而異。老人家可能唱起族語歌曲，揮手擺腳帶來山裡的舞步。而血氣方剛的年輕人，需要的是高亢一曲「賽德克的弟兄們，伊呀歐哈呀！」或者分成不同音部合唱「在耶穌裡，我們是一家人……」他們甚至模仿劇組工作的樣子，拿起石頭當攝影機、舉起竹竿當麥克風，學導演氣急敗壞的罵人模樣，惹得大家心有戚戚焉、捧腹大笑。

殺青後，很少有人回到馬赫坡了。聽場景負責人小傑說，離開才兩個月，馬赫坡的草已經長得比房子還要高，和記憶裡的樣子相去甚遠。即使如此，那段有苦有樂、「屬於馬赫坡的日子」，應該會在每個人生命中占有一席之地吧。

為眾多演員妝點神采的重要功臣

為了忠實呈現八十年前的霧社事件氛圍，替演員打造形象的
服裝組、化妝組、髮型組和道具組莫不卯足全力、發揮神功，
身處艱困的拍片環境也面不改色，為演員畫龍點睛、打造出威武的神采！

❶ 為了宣導「不露點」策略，服裝組在牆上貼漫畫，仔細教導「遮陰」步驟。

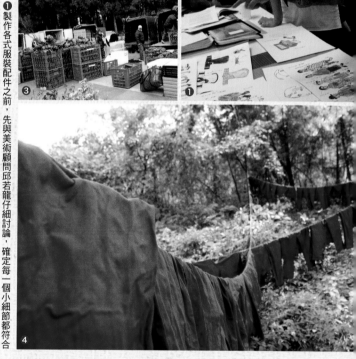

服裝組

花木蘭、繡娘與洗衣大娘的無敵鐵金剛合體！

歷史上只有一位花木蘭，但在《賽德克‧巴萊》劇組，服裝組一整隊都是花木蘭。這些女孩本應在家撒嬌，卻見她們背著快壓垮自己的大型肩背袋，堅持凡事自己來，這原是一種負責任的表現，但卻有令人臉紅心跳的時候……

原住民服裝的下半身僅穿丁字褲與「遮陰布」，剛開始演員們不知道怎麼穿，於是服裝組的演員們先是要將內褲反摺遮好，並用繩子牢牢綁緊。為了廣為宣導「不露點」策略，花木蘭還在牆上貼了三格漫畫，仔細教導執行步驟。

但遇上冥頑不靈的演員，「夏威夷」頻頻穿幫，那就不能怪花木蘭心狠手辣了，她們立刻變身為「繡娘」，使出精湛針法，將「內在美」與遮陰布縫得密不可分。

服裝組女俠的真本事遠不只如此。為了連戲，戲服上歷經戰事的血跡與汙漬都得保留，一、兩個月不洗衣是常有的事。即使氣味濃烈，女俠們仍奉為珍寶，還得不時曬衣，讓它們做做日光浴；演員們也多能體諒，穿上「很有味道」的戲服，絲毫面不改色。

花木蘭大戰溜鳥俠

主要演員漸漸習慣這種「親密接觸」，但只來個幾天的臨時演員，該如何讓他們突破心防？只好採用「循序漸進」的策略。有些演員擔心小小黑布恐有「溜鳥」之虞，便先答應他們可以在裡面穿上自家內褲，甚至夏威夷風的四角褲，前提是要將內褲反摺遮好，並用繩子牢……

二話不說，大剌剌地前後夾攻。這群男性演員難得和陌生女子靠得這麼近，難免臉紅，但看久了花木蘭堅毅的眼神、敬業的工作態度，大家非但不再尷尬，還能像家人一般自在說笑。

服裝不洗則已，一洗要人命

不洗衣有不洗衣的苦，一旦洗衣則更加吃苦。沾有「血跡」的棉麻戲服，得先將衣服浸泡熱水、化解血漬，再用雙手搓洗。衣服泡過熱水澡之後，為避免縮水，不能放入烘衣機，只能自然風乾。只見工作基地掛滿了洗好的戲服，冷氣、暖氣、電風扇、除溼機全開，都是為了寶貝這些吃飯的傢伙。

有一首歌道盡了花木蘭的辛酸：

「木蘭無長兄，但有七卡車。每台三噸半，盡是血淚衣。相隨走江湖，變身鐵金剛……」每天上工前，花木蘭先化身為七輛卡車合體的無敵鐵金剛，上山後再分身成俠女、繡娘及洗衣大娘，日復一日，朝四晚十，每天都有扛不完、縫不盡、洗不淨的戲服，只能說木蘭這女，真是苦不堪言啊。

❶ 製作各式服裝配件之前，先與美術顧問邱若龍仔細討論，確定每一個小細節都符合歷史記載與時代要求。

❷ 遇到「夏威夷」頻穿幫的小演員，花木蘭立刻化身為繡娘！

❸ 載運服裝的眾多卡車陣仗驚人，光是全部搬上搬下就耗費不少時間與體力。

❹ 原住民的棉麻織品不能用洗衣機洗，只能一件件手洗。劇組演員數量龐大，戲服更是驚人，晾起來幾乎掛滿整座森林。

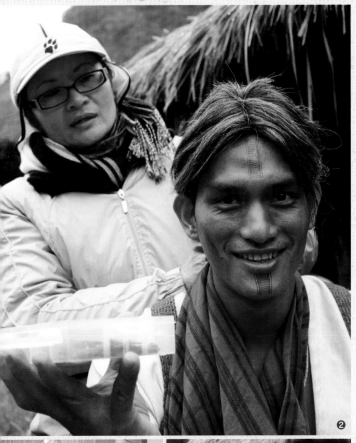

❶為了施展「化髮夾綿掌」，髮型師的雙手都紅腫了。❷演員端著一盤髮夾，任髮型師發揮神功。❸髮型師為賽德克婦女調整髮型。❹髮型師為日本演員理出符合時代的髮型。❺髮型師為日本婦女演員梳整包頭。

髮型組

這就是髮夾人生啊！

「六三，三三，四」分別是片中「賽德克人，日軍警，清朝漢人」的角色比例，如果放在髮型組，就是「賽德克人戴頭套，日軍理平頭，清朝漢人剃光光」的工作分配。

神功第一式：化髮夾綿掌

為還原賽德克人「以獵刀理髮」的飄逸長髮造型，髮型組調來四百二十組假髮，有真髮做成，也有尼龍髮。每位主要演員皆有獨一無二的髮型，臨時演員也有裝拆方便的共用假髮，而要讓假髮像是從頭皮長出來一樣八風吹不動，便需要卓越的技巧，最高境界是堪比鹿鼎記之化骨綿掌的「化髮夾綿掌」。

結合之前，髮型師先將髮夾玩弄於股掌之間，然後定眼一瞥，張開十指，髮夾像子彈一般「咻咻」射出，使盡力氣咬住真假兩髮，最後喃喃唸出咒語：「不准玩水！不准給我亂丟！」接著撫頭而過，髮夾便像見肉生根，牢牢束縛住假髮。

只是練功重在身體保養，使用過度會引來病變。髮型組每天運功上髮夾，事後又要收功拆髮，有時一個早上對數十個人發功，結果一個月不到，手指都發紅腫脹了。無奈「化髮夾綿掌」是無人可取代的功夫，組員只能隱忍痛楚，多多擦乳液，做足手指保養罷了。

神功第二式：斷髮於無形

除此，髮型組還有另一項功夫：斷髮手刀。每當有大量日軍角色的前一天，總有一堆男生在飯店的梳化空間排隊剃平頭。這對當過兵的男性演員是相當懷舊的畫面，不過有些男孩突然反悔，苦苦哀求、討價還價，最後還是落髮又落淚了。

不過也有不少人抱著「斬斷三千煩惱絲」的氣度，似乎看破紅塵，抱著剃度遁世的翩翩神情，合掌來到髮型組面前。雖是如此，髮型組仍不改頑皮本性，常在閃閃發光的腦袋後頭黏掛一條長辮子，讓他們體會一下清朝漢人的生活。

不過，武功高強又淘氣頑皮的髮型組也是有天敵的。曾經有一個場次要設計將近百人的日式髮型，每位日婦都要有不同的包頭造型，複雜度及變化性讓人傷透腦筋。這一天，他們花了十個小時才完成工作，深深體會「數大便是苦」的道理；如果天氣不佳停拍，隔日要重新再來，那才是正港的痛苦。

天天如此操勞，髮型組仍是一群苦中作樂的樂天派。第一項三寶：咖啡、火鍋和泡麵，第一項是拍片必備，後兩項則是在寒冷高山拍片的心靈兼生理糧食。問及適才結束各種髮型之武林大會，正做短暫休息的髮型大師們，怎會願意棲身此劇組，只見她們緩緩倒著咖啡，幽幽說道：「頭都洗到一半，只好硬幹下去了。」

化妝組

脫掉衣服，把腳張開！

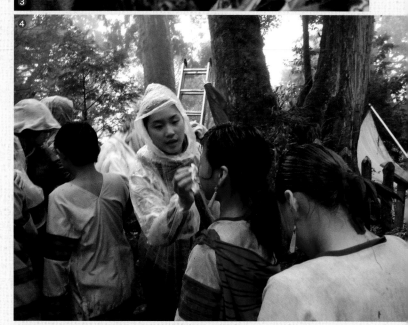

男性朋友們請想像一下，幾位年輕女性的雙手塗滿咖啡色黏答答的膠體，第一次碰面就說：「脫掉衣服，把腳張開！」

由於幾乎要塗滿全身，演員的心情就像要穿一條內褲的新兵，在冰冷的醫院準備接受體檢的不安，但熟悉之後，心裡想的就只剩下「快拍了！快拍了！」的緊張情緒。

本片不是都市偶像劇，有的是滿身泥濘與傷痕的原住民戰士，所以一般的化妝技巧派不上用場；化妝組最長時間的工作，就是為原住民演員的身體添增更加黝黑的膚色。

經過研究及臨床證實，將深膚色粉底混合一定比例的乳液塗在身上，最能達到長時間不掉漆的效果，而且雙手戴上手扒雞塑膠手套直接塗抹最省時間。

長時間不停地塗塗抹抹是需要訣竅的：不能塗得太用力，否則手部韌帶會受傷，演員的皮膚會磨破；再來要抹得均勻，不能東一塊深西一塊淺，是要健康的膚色而不是曬傷脫皮。把握住這兩大要點，塗黑的工作就像打太極拳，或是像風吹蓮花般自然搖曳，是一種接近修行、提升靈魂的藝術工作。

有一回，日戲連著夜戲拍，演員總人次有三、四百人之多。化妝組從凌晨四點半開工，雙手不停地塗塗抹抹，中間休息一會兒，接著一直忙到下午六點多，再趕到現場盯場，那一天她們工作將近二十四小時都沒闔眼。

不過，光如此還不是化妝組的最大考驗。每當在山林裡拍雨戲，即使在山路再坎坷、再泥濘，也要連爬帶滾趕到演員身邊，為他們補妝。遇到心情不好的演員，還得想辦法逗他們開心，即使自己也是汗水淋漓，情緒已達沸點。

寒冬拍雨戲辛苦，在烈日下拍打鬥戲則是痛苦。燥熱時脾氣容易暴躁，也只能耐著性子為演員拭汗、補妝。

但在這裡，同一顆鏡頭若一次又一次NG，平常打扮光鮮亮麗的化妝組也顧不了裝扮，只能一次又一次翻下泥坡、爬上山道、跳下泥沼，再躍上小丘，簡直像希臘神話那位不斷推石頭的薛西弗斯，面對永無止盡的命運。

當一位「塗裝完成」的演員帶著黝黑膚色走出化妝間，化妝組組長美玲（杜美玲）總戲稱這裡是「巧克力製造工廠」。明明這麼辛苦，化妝組還能抱著「人心一日不可無喜神」的態度，或許這裡更像靈修之所，透過周而復始的工作來沉澱俗思、淨化心靈，藉以成佛吧。

❶演員們排隊準備進入化妝帳棚……❷把腳張開！化妝組戴上手扒雞手套，為演員全身塗上黝黑膚色。❸由於化妝量大，化妝師手上的彩妝盤很像顏料盤。❹在山林中的拍攝現場，化妝組必須穿著雨衣、爬上爬下，為大批演員現場補妝。

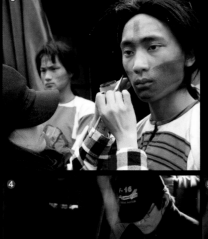

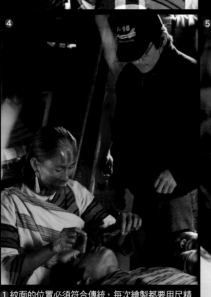

原住民引以為傲的紋面

《賽德克·巴萊》圍繞著「信仰」這個主題，賽德克人臉上的紋面就是信仰的象徵、成年的標記，有了它，才有資格在死後走過彩虹橋，與祖靈一起生活。

為了讓戲中的紋面像是真實地「刺」在演員的臉上，前製初期，造型團隊針對紋面方法做了熱烈討論。經過許多嘗試與實驗，終於找到一種可卸除但不易脫落的顏料，既不會反光，也很接近過去賽德克人的紋面顏色。

只是紋面工作很費時，所以也邀請專業的刺青師傅加入劇組團隊，專畫較細緻的紋面。遙記前製期某天，看起來溫文儒雅、顛覆一般刻板形象的刺青師傅國書（彭國書）首次現身，大家還開他玩笑：「你看起來比較像公務人員！」聞言，國書竟回答：「我的確做過三年的公務員。」跌破大家眼鏡。

原來因為公務員朝九晚五的日子，讓喜歡畫畫的國書有時間學習刺青，結果大受好評，於是轉換跑道改當刺青師傅。

每回上戲的前一日，造型組要安排演員定裝，費時又費工的紋面也是前一天動工。拍攝初期，一位演員需花費三十多分鐘紋面，熟能生巧後，只要花十分鐘就可以完成。

化妝組組長美玲曾笑著說，有時休假回到台北，逛街時原本是要了解各式當季服裝、化妝新品，卻常下意識地觀察路人的臉型，想著如何替他們紋面。

對於自己臉上能擁有老祖先傳承下來的紋面，原住民演員無不感到驕傲，甚至有些沒有紋面的演員，都跑到導演面前訴苦。現在的原住民社會幾乎看不到這項文化傳統了，但是藉由演出的機會，能夠體會先人的信仰與堅持，每位族人演員的表演都多了一份深刻的情感。在一旁看著他們演出，常常覺得他們的表情根本不是演出來的，而是就當下狀況，直接反映出內心真實的情感，毫無掩飾與虛偽，令人感動到起了雞皮疙瘩。

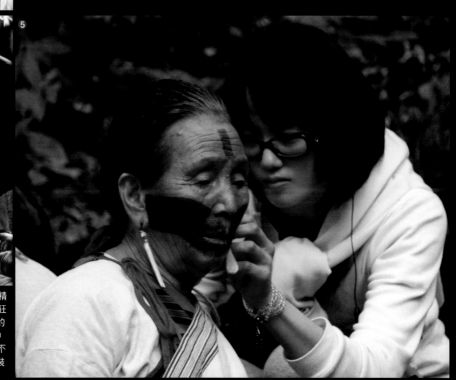

1 紋面的位置必須符合傳統，每次繪製都要用尺精確測量。2 刺青師傅國書看來溫文儒雅，很難與狂野的刺青聯想在一起。3 畫好圖案後，再於需要的位置塗上底色。4 魏德聖導演（右）正在指導片中的紋面戲。5 現今的賽德克甚至泰雅社會幾乎看不到紋面的老婆婆了，因此當老婆婆演員化好紋面裝扮，經常令人感動到無法言語。

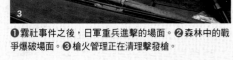

❶霧社事件之後，日軍重兵進擊的場面。❷森林中的戰爭爆破場面。❸槍火管理正在清理擊發槍。

槍火管理組

槍林彈雨大戰的背後

「游擊式的殺戮，讓人血脈賁張、心跳暴衝！」

「視覺與聽覺同時迎擊，如海嘯般一波接著一波強而有力的爆炸場面！」

「用子彈和火藥所濺出來的熱血，作為信仰的註解！」

以上或許是觀眾看完《賽德克‧巴萊》走出戲院後，對戰爭場面所留下的深刻印象。而對劇組工作人員來說，他們四周的確是槍林彈雨、爆炸四起，處境也稍微如同劇情一樣悲壯。

要拍攝一幕精采的戰爭場面，所需的演員數目通常以「百」計，萬一公司沒有「看地球儀那群小朋友」的支持，很多事情都會滯礙難行。

搞幾把真槍過來吧！

就在製片端與導演端兩邊激烈的拔河拉扯下，終於對演員是否必須「人手一把步槍」的問題取得共識：

「那要不要拔幾把真槍過來，其他的就用假槍放在背景？……」（PS：最後真的跑去香港調貨，但不是找漫畫《古惑仔》的男主角陳浩南，而是向荷李活電影服務公司調了布倫機槍和二六年式手槍。）

片中主要的槍枝分為擊發槍與道具槍兩種，區別在於擊發槍需要填裝「真的」空包子彈，擊發時「真的」要有煙硝火光，讓一切看起來都像「真的」！而道具槍只要外貌像真槍，「虛有其表」就好。不過當各種槍各就各位，接下來……

「那子彈跑到哪裡去了啊？」導演氣到臉冒青筋，極度激動地吶喊著。（設計對白）

如果擊發槍缺少子彈，其功能也就淪為搞笑了。想像一下莫那‧魯道帥氣地舉起槍，鏡頭特寫在扳機上的食指，等他一扣動扳機……卻只能尷尬地向眼前排山倒海而來的日本軍隊說：「不好意思……沒子彈了……」

報告！我們已經彈盡援絕！

不幸的是，拍攝過程的確發生過幾次類似的事件，但不是演員沒裝上子彈，而是沒錢買子彈。就像知名的線上射擊遊戲一樣，子彈是要花錢買的，而且所費不貲。一天又是否演員太入戲，宛如仇人相見，不知在進行大戰拍攝，兩軍對壘。不知每個人都瘋狂開槍，裝子彈、開槍、裝子彈、開槍、裝子彈……當時劇組正深陷苦境，趕緊評估下一個場次所需的數量，準備錢進貨……沒想到這一場大戰還沒拍完，兩軍就「彈盡援絕」了。

而且就算不考慮財務狀況，要補進子彈還得經過填寫資料、發公文給警政署、從香港或美國出貨、過海關等複雜手續，通常得等待兩個禮拜以上。

為了「開源節流」，多拍幾次鏡頭，導演組開始大力宣導，演員只要跑進畫面再開槍就好。而導演喊「卡！」後，全體人員不分男女老少，全部聽從口令，蹲下撿拾原本就必須回收清點的已擊發彈殼，同時試著找尋遺落在人間的未擊發子彈，只希望大家共體時艱，度過這段黑暗期。

道具組的斷槍修復工廠

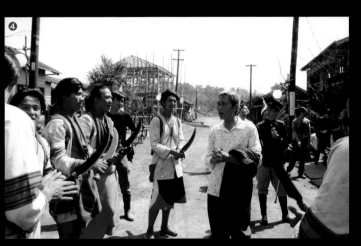

為了達到「槍林彈雨」的境界，道具組製作的槍枝數量多到如樹林般茂密。「翻模翻了大概五百多枝吧……」道具組長阿雄（翁瑞雄）聽到我們詢問假槍的數量，在電話另一頭回答著。

二○一○年初夏，我們再次花費五個多小時車程前往福壽山，準備拍攝「人止關之役」。出發前，道具組將所有可以使用、約五百多枝的槍枝一一放上車，怕的就是假槍易斷，路途又遙遠，來不及從台北補貨。於是，十三位道具組成員連同所有道具，浩浩蕩蕩坐上五輛三噸半卡車和兩輛九人座休旅車。果不其然，拍完為期兩個星期的打鬥戲，保有全屍的假槍所剩無幾，無法應付接下來的戲分，下山後得趕快製作新的一批假槍。

雖然舊槍不敷使用，必須進新貨，但資金拮据、錙銖必較的我們沒有「喜新厭舊」的權利，只有「補殘守缺」的義務。在七十坪的道具工廠深處，有一處陰森黑暗的區域，人稱「槍塚」，數以百計損壞的斷槍直挺挺地插放在木箱中，遠看就像壯烈犧牲的英雄墓園。只不過，這裡不是斷槍的最後一站，仔細一看發現，道具組員正低著頭坐在昏暗處，像月下老人一樣，將斷成兩截的槍枝做配對、黏合。

電影裡的武器除了「槍」，原住民獵刀也是必要裝備。繫在腰間的獵刀不僅是上山打獵的工具、獵人的象徵，也是出草的武器、勇士的寶貝。真正的獵刀因為是手工製

我獨特的靈魂，於是道具組特製出五種款式的刀柄、三種尺寸的刀形來組合搭配，製作出多種不同樣式的獵刀。而為了方便管理，每把刀鞘的背面都寫有編號，數量多到編列至三百多號。

因為連戲所需，每一位主要演員都擁有一把屬於自己的獵刀，固定使用。大概是日久生情吧，有次一位主要演員拿著獵刀跑到道具組面前問道：「你們有沒有磨刀石和防鏽油啊？我的刀子生鏽了！」有些經常出現場的族人臨演也對獵刀有一份特殊的情感，小心翼翼地保護，不僅拿刀上戲前可以毫不思索、很快地報上自己的獵刀編號，收工後也會將獵刀擦得乾乾淨淨，依依不捨地交還給道具組。

① 道具工廠深處的「槍塚」，壯烈犧牲的槍枝在此等待修復。② 一八九五年左右的火繩槍。③ 一九三○年代日軍使用的槍枝。④ 一群演員拿著道具獵刀，圍繞在郭明正老師身旁向他祝壽。

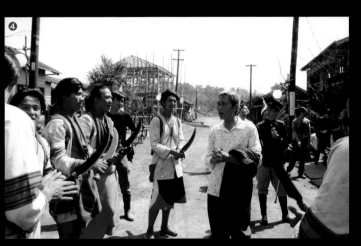

漫長的十個月拍攝期，令人終身難忘的真實夢境

原本互不相識的人們，因為《賽德克‧巴萊》，培養了十個月的革命情感。

許多人因為這段日子改變了自己的人生，有人決定成為臨時演員，有人投考戲劇系，族人演員也不再對原住民身分感到自卑，開始研究族群歷史、學習族語。

就連顧問郭明正老師，也因為隨片拍攝十個月，決心把賽德克族的文化歷史記錄下來。

電影殺青後，大家回到各自的工作崗位。

這十個月好似一場夢，卻是一場記憶真實的夢。

幫派生活

身懷絕技、「閃閃動人」的臨時演員，「閃」咬人貓、「閃」黃藤、「閃」槍林彈雨……氣也不遑多讓，大姊頭號召組成「竹聯幫」，帶領一群女將力挺魏導！

電影裡面除了男女主角與男女配角，有一個要素很容易受到大家的忽略，常自嘲自己是電影裡「會移動的色塊」，這就是「臨時演員」！

臨時演員（簡稱臨演）之所以這麼受到忽視，只能說現實是殘酷的，因為電影裡「極」不需要他們的特寫。沒有星探推著上紅地毯，他們只是滿懷夢想、毛遂自薦，妄幾當戲分砸少的電影或

↑公學校大戰拍攝時，「十行」在操場上畫跑道，做助跑姿勢準備攻擊日本人。
→夜間現場聚集大批臨演，準備拍夜戲。

注意的時刻，是在台灣觀眾沒有耐性看完的片尾字幕打上他們小小的名字。由於取代性性高，如果臨時有事不便出席，就有可能成為名副其實的「臨時」演員了。

巨星級的臨時演員

這麼形容臨演，似乎表示這只能當作玩票性質的興趣，但其實不全然如此。台灣有幾間經紀臨時演員的公司，臨演可以透過它們來接案；也可以不斷在戲劇圈找機會，逐漸累積實力、拓展人脈，然後考取演員執照，或許努力終有一天會被看見。

除此之外還有第三個方法，但是這像彗星一樣難得一見，即使你條件再好也未必碰得著；必須集天地之精華，萬事俱足後，祈求上天給予一部拍攝期長達十個月的電影，並且臨演都是戲分超重的「巨」星。結果，《賽德克·巴萊》出現了，它就是這顆「閃閃動人」的彗星。

「巨」星!?當然，是慘劇的「閃閃動人」!?是的！這是拍史詩戰爭片《賽德克·巴萊》的必要條件。所有上戰場的男人，都要在槍林彈雨中「閃」子彈、求生存，不斷擊退敵人，而且不論族人演員或是日軍臨演，都要在原始森林中來一番「障礙競賽」，於是要深諳「閃閃動人」的生存法則：「閃」咬人貓、「閃」黃藤、「閃」出其不意橫倒在路中央的樹根。

要是……在這過程中，你嘴角牽動，憋不住笑出來，結局就是導演大喊：「卡！卡！卡！在搞什麼？再拍一次！」全體同仁將因為你而再「閃」一次……

比武行廠害兩倍的「十行」

因為拍片過程近乎軍中生活，久而久之，演員們彼此建立了特殊的革命情感。二十六位以國軍身分長期支援的族人演員，因自視態度敬業、拿手絕活不輸武行，自行冠上「十行」稱號，意思是比從小接受武術訓練、專司武打、特技等危險動作的「武行」(五行)廠害兩倍！

而幾位來自四面八方的日軍臨演，有人本來在賣早餐、做金工藝品、民宿小開、美食記者、畫漫畫、空手道高手，也對我們不棄不離，從頭跟到尾，並且自居「兩行半」，這是因為戲分比「十

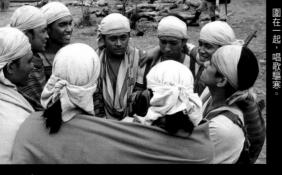

←「十行」等待上戲時，大家常包著毛毯圍在一起，唱歌驅寒。

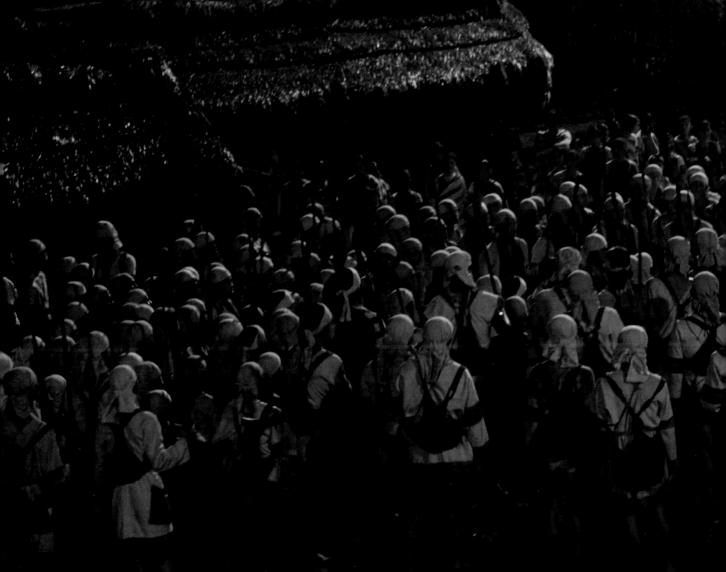

43°C 的溫差

四十三度的溫差，是指劇組曾經在攝氏零下三度的福壽山拍片，也曾在四十度的馬赫坡社搭景地拍片，兩地的溫度差距高達四十三度。雖然不是在一天之內遭遇如此劇烈的變化，但十個月來大夥在外拋頭露面，身體髮膚不是凍到發紫皸裂，就是曬到起泡脫皮，卻沒有因此而停工的權利啊啊啊……所以各種狀況層出不窮。

繳械的原住民

一日寒冬，電視新聞正報導著寒流來襲、合歡山下雪的喜訊，而我們在標高二五八○公尺的福壽山上，正痛苦地流著快結凍的鼻水，拍攝電影。就在此時，身上僅穿著傳統薄麻製族服的原住民演員繳械了……繳械之前，他們經過了一連串的抵抗，不讓魔鬼輕易入侵他們的靈魂。

儘管吃便當時，第一口是溫的，第二口是涼的，第三口……排骨的油漬已經凍結成固態，他們的心志仍然沒有動搖；儘管身邊有好幾瓶酒精濃度五十八度的高粱酒，卻不能豪飲禦寒，只能淺酌幾口，他們的心志依然堅定；儘管上戲前，劇組人員溫柔地提醒他們要輕聲細語，不要讓嘴巴吐出白色霧氣、或者不斷吸鼻涕，導致頻頻NG……

儘管，之後，再接著儘管……一連串的打擊下，終於，原住民演員死命待在既擋風又充滿溫暖火爐的帳棚裡，投降了……

❶ 日軍臨演等戲時倒地休息。

繳械的日軍

一日炎夏，電視新聞正報導著這幾天的氣溫飆至今年最高溫的四十度，而我們在毫無大樓、樹林等遮蔽物的馬赫坡社搭景地，擦著熱到快蒸發的汗水，拍攝電影。就在此時，穿著厚棉軍裝的日軍臨演繳械了……繳械之前，他們經過了一連串的抵抗，不讓魔鬼輕易入侵他們的靈魂。

儘管他們在炎陽下揮汗奔跑，卻無法享用一旁冰桶裡的冰塊，當作肥皂擦拭身體；儘管眼前是每日所需的五十箱杯水，卻只能領取有限的杯水來解渴；儘管下戲休息，他們也無法盡情地脫去棉襖外套，因為還要先卸下背包、水壺、彈藥包等配件……

儘管，之後，再接著儘管……一連串的打擊下，終於，日軍臨演死命躺在陰涼地方扮演屍體，投降了……

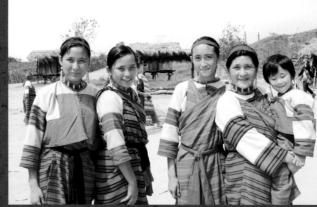
❶ 非常支持魏導的「竹聯幫幫主」瑞英姊（右二）和她的四千金。

「竹聯幫」也兩肋插刀

男性同志們如此團結，婦女臨演也不遑多讓。注意魏導《賽德克·巴萊》拍片消息多年的泰雅族瑞英姊，不僅每次都攜家帶眷、動員家中四千金，還徵召竹東娘家的婆婆媽媽、親朋好友、鄰居、鄰居的鄰居，一起來拍魏導的大片。由於瑞英姊對這部戲的榮譽感，激發她以「幫主」之姿，「聯」合來自新「竹」的婦孺閃動人的夢。

行」少一點，所以刪減成「五行」的一半。另外還有非十行也非兩行半、來去自如的個體戶，也與大家打成一片，跟著我們革命十個月。

「竹聯幫」原本互不相識的人們，因為跟著這部電影，培養了十個月的革命情感，殺青後也仍是彼此生活中的戰友。許多人因此改變了自己的人生，有的日軍臨演開啟了自己的人生，有的日軍臨演開啟了臨時演員的道路，有人決定成為演員而考上戲劇系；族人演員不再對原住民身分感到自卑，開始研究自己族群過去的歷史，「十行」也有人發奮學習族語。十個月後，大家都回到各自的工作崗位上，是牧師、是飯店服務生、是公車運將……這十個月好似一場夢，但卻是一場記憶真實、「閃閃動人」的夢。

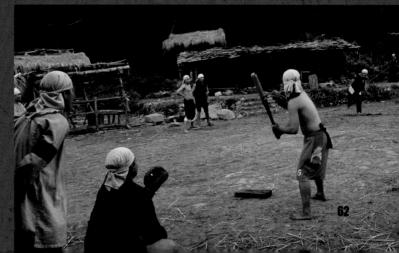
❶ 十個月的長期拍攝，臨演們培養出革命情感，等戲的時間打起棒球。

郭老師的禱告

身為馬赫坡後裔的郭老師，不但翻譯電影的賽德克語劇本、指出不符史實之處，也協助錄製賽德克語對白，供演員反覆聆聽學習。這位認真而感性的賽德克長者，時而與工作人員打鬧跳舞，時而望著片中逼真的場景潸然落淚，也帶領劇組祈求祖靈保佑拍片順利。

本書一開始便不時提到「賽德克歷史文化顧問郭明正老師」這麼一長串字，先前一直沒有多加說明，是為了在這裡好好解釋。不過在這之前，先說明一下郭明正老師在劇組的另一個身分：族語老師。

在小小的台灣，光是原住民族群屬於「南島語系」的語言就有四十二種，再加上其他非南島語系，或把同個族群因環境不同造成的語言差異也算進去的話，台灣的語言歧異度非常高。就像住在歐洲各國交界處的人們可以說好幾種語言，台灣許多人也能說出：「歐巴桑！請坐，麥客氣！」光是「讓座」的一句話就可以混用三種語言，大家也早已習以為常了。

電影主要為賽德克語和日語發音

把時間拉回到一九三○年，一位賽德克族人走在霧社街上，看見日警會用「國語」（日語）敬禮，到金墩商店也是說國語向閩南老闆買東西，但碰見同部落的鄰居，自然是用「母語」（賽德克語）滔滔不絕地談天說笑。於是，《賽德克·巴萊》電影裡的語言設定很簡單，主要是兩種，即當時的國語，以及賽德克人的母語。

但當時看來簡單的事，到了現代可是困難重重。二十一世紀的台灣，沒有幾人能同時精通日語與賽語（只有人數逐漸稀少、年邁的賽德克老人還能如此），所以劇組的編制一定要有日語老師及賽德克語老師，排戲時負責教導演員說台詞、仔細糾正發音，也要在拍攝現場待命，側耳諦聽台詞是否說錯。

郭老師身為馬赫坡社的後裔，從小住在清流部落，但因為部落裡的老人對霧社事件閉口不談，郭老師即屆中年才知道自己的祖先曾有這段歷史，於是開始深入研究霧社事件。如今，郭老師是部落裡高望重的長輩，電影要述說霧社事件裡他的祖先的故事，有他來擔任賽德克歷史文化顧問，對我們來說是一注令人安心的強心劑。

不過，一旦講戲，便不見得能百分之百遵照歷史，部分情節與史實有所出入。電影開拍前，郭老師與部落的長輩曾針對某些情節致信提出抗議，但後來經過導演

◀ 在拍攝現場一角，經常可見到郭老師認真做著筆記。

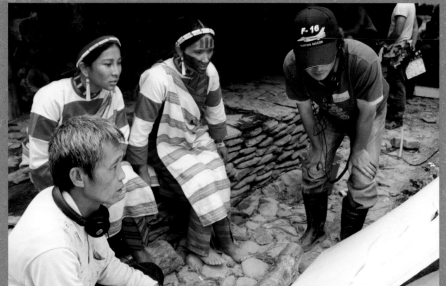

穿上族服客串一角的郭老師。

郭老師蹲踞於馬赫坡社，望著身穿傳統族服的演員。

郭老師正在指導溫嵐（左二）講賽德克語台詞。

的細心說明，大家慢慢能理解導演的用心，以及電影與歷史的分別，便不那麼堅持了。不過，郭老師在心裡早已暗下決定，他要寫一本參與《賽德克·巴萊》的隨拍札記，將自己參與拍攝電影的心得、看法和真正的史實都寫在書裡。於是，從開拍第一天，郭老師一邊盯場，一邊著手寫下他對每一場戲的看法。

熱情而執著的郭老師

郭老師是很認真的人，但這麼說也不能完全傳達真正的他；毋寧說他是個感性的人，同時兼備認真與隨心所欲。郭老師的隨心所欲有程度不同的分別，常見他調皮地向身邊的小女生開玩笑「哦，美女～」、「公主，你在哪裡？」，或者唱一曲自己的手機鈴聲「我還是永遠地愛著你」，這是屬於無傷大雅的等級；大家收工後聚在一塊，小酌一番，年輕演員開始比手畫腳唱RAP、頭頂在地上旋轉跳跳舞，這時「臉色紅潤」的郭老師也不遑多讓，跟著在前頭跳起恰恰，這是屬於讓人開懷大笑的隨心所欲。

不過在某些時候，大概是看見戲中的「祖先」如何為心中的信仰而戰，觸景生情，郭老師常常心情激動地躲起來，不願讓我們看見他哽咽的樣子。

每回首次到新的場景，為了祈求一切順利，我們會準備小米酒，請郭老師向祖靈說說話。除了這個傳統賽德克族的儀式，有時碰到一些比較「可怕」的戲，郭老師會以基督徒的身分向上帝禱告。其中有一場戲，郭老師是這麼禱告的：

「敬愛的上帝，編織萬物生命的主宰，今天我們在這邊演戲，是拍上吊戲，我們不是故意要來嚇祢，也不是要來嚇他們的家人，希望祢能夠給予他們力量，看顧他們，讓拍攝順利。接下來我們會繼續拍下去，也希望祢能夠給予我們力量，讓我們拍攝一切順利。我們這樣禱告，奉主耶穌的聖名求，阿門。」

滿頭斑白的郭老師，常常隨手抓來一張白紙，獨自坐在工作場附近，聚精會神地寫著筆記。擔心工作人員隨時要呼喚他，聽到有什麼風聲草動，便抬頭環顧，看看沒什麼事，才又繼續俯首寫作。我們的拍攝現場多是在原始叢林、陽光普照的溪流旁，或是草高及腰的山林。在一片蒼翠的森林裡，看見一位皤然老者端坐其間，全神貫注地在紙上振筆疾書，一直是一幅難得又好看的風景。